# Der Dom zu Schwerin

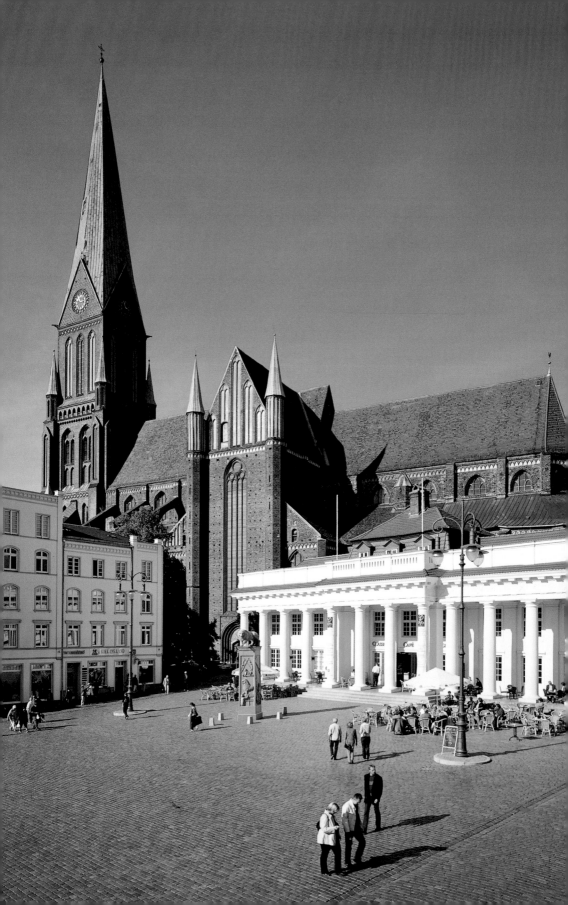

Horst Ende

# Der Dom zu Schwerin

Großer DKV-Kunstführer
mit Aufnahmen von Jutta Brüdern

Deutscher Kunstverlag München Berlin

Abbildung Seite 2:
Dom von Südosten über den Altstädtischen Markt

Sämtliche Aufnahmen Jutta Brüdern,
Braunschweig, mit Ausnahme von
Seite 10:
Rainer Cordes, Schwerin
Seite 15, 16, 25:
Landesamt für Denkmalpflege
Mecklenburg-Vorpommern, Schwerin
Seite 35:
Landeshauptarchiv Schwerin

Lektorat
Rainer Schmaus und Edgar Endl

Herstellung
Edgar Endl

Lithos
Lanarepro, Lana (Südtirol)

Druck und Bindung
Appl Aprinta, Wemding

Bibliografische Information der Deutschen Bibliothek
Die Deutsche Bibliothek verzeichnet diese Publikation in der
Deutschen Nationalbibliografie; detaillierte bibliografische
Daten sind im Internet über http://dnb.ddb.de abrufbar

© 2005 Deutscher Kunstverlag GmbH München Berlin
ISBN 3-422-06519-9

# Inhalt

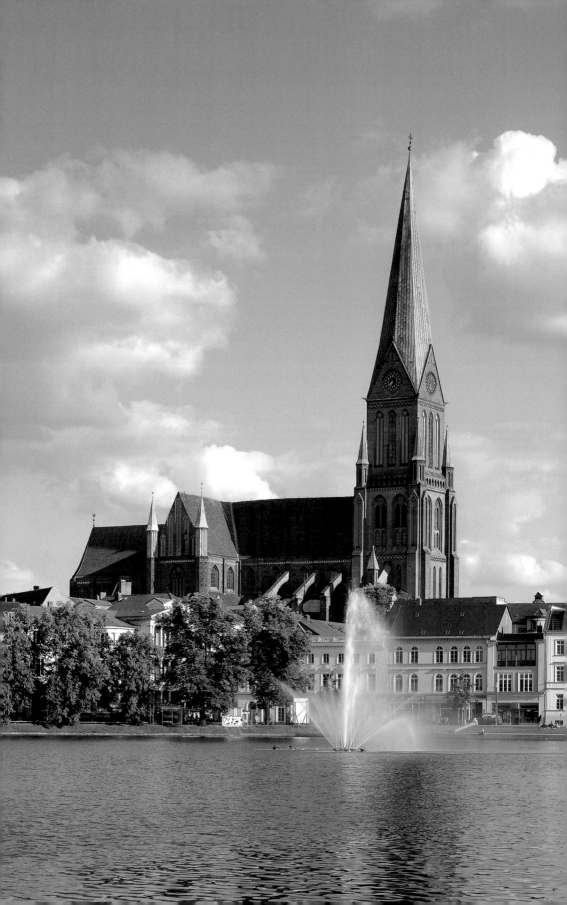

# Vorwort

*Herr, ich habe lieb die Stätte deines Hauses*
*und den Ort, da deine Ehre wohnt.*

*Psalm 26,8*

Tür öffnen und rein? – so einfach sollte es sich die Besucherin oder der Besucher des Domes zu Schwerin nicht machen. Denn: *Wie* ich hineingehe, mit welch weitem Blick ich das betrachte, was zu sehen ist und was nicht, das entscheidet darüber, *wie* ich wieder hinausgehe: allein mit einer Menge interessanter kunstgeschichtlicher Daten im Kopf, oder auch erfüllt im Herzen?

Die gotische Kathedrale ist kein Zweckbau. Das Wort Gottes klingt in einem Schuppen, in dem die Gemeinde sich versammelt, nicht anders als in einer prächtigen Kirche.

Die gotische Kathedrale ist ein Symbol, und das heißt, sie birgt für den, der sehen will, viel mehr, als zu sehen ist. *Per visibilia ad invisibilia* (durch das Sichtbare hindurch zum Unsichtbaren) – das könnte eine geistliche Erfahrung werden für den, der sich öffnet. *Videre et adorare* (sehen und anbeten) – so erschließt sich der unausschöpfliche Reichtum dieses Hauses.

Von weitem schon ist der Schweriner Dom zu sehen. Um ihn zu betreten, muss ich hügelan. Die kleine körperliche Bemühung birgt eine große innere Bewegung – ich mache mich bereit, und indem ich die Schwelle überschreite, betrete ich aus meinem Alltag heraus einen weiten Raum, eine neue Wirklichkeit, die mich aufnimmt und einnimmt, die mir Hoffnung verheißt über Zeit und Raum hinaus.

Nicht selten ist das erste Wort des Besuchers ein Laut des Staunens: »Ah…, oh…!«

Die hohe Vertikale reißt mich empor, stürzt auf mich herab und verbindet sich mit meinem Leben, das horizontal ausgespannt ist zwischen Geburt und Tod. Der Blick in das hohe Gewölbe stellt mein Leben vor einen neuen Horizont: *Und ich sah die heilige Stadt, das neue Jerusalem von Gott herabfahren, bereitet wie eine geschmückte Braut ihrem Mann.* (Offenbarung 21,2). Nicht weniger ist zu sehen! Wer den Mut hat, der tue es den Kindern gleich und lege sich hin, den Blick nach oben – Stille und berühren lassen!

Und dann: das Licht! Auch wenn die Wirkung des Lichtes in dieser Kirche aufgrund des Fehlens der alten Fenster mehr ahnbar ist: es flutet durch den Raum hindurch, es lockert die Mauern auf und stellt mich in das neue Licht, das mit Christus in die Dunkelheit der Welt gekommen ist. Bernhard von Clairvaux beschreibt die mystische Vereinigung der Seele mit Gott als das »Eintauchen in das unendliche Meer ewigen Lichtes und leuchtender Ewigkeit«.

Und dann: auf den Weg gemacht!

Gotische Kirchen sind peripatetische Räume, Wandelräume. Wer losgeht, sollte sich orientieren, also nach Osten ausrichten. Im Westen liegt der Abend der Erdenzeit. Der Osten ist des Lebens Ursprung und Ziel, Ausgang und Eingang, das Paradies, die Erfüllung.

Domprediger Volker Mischok

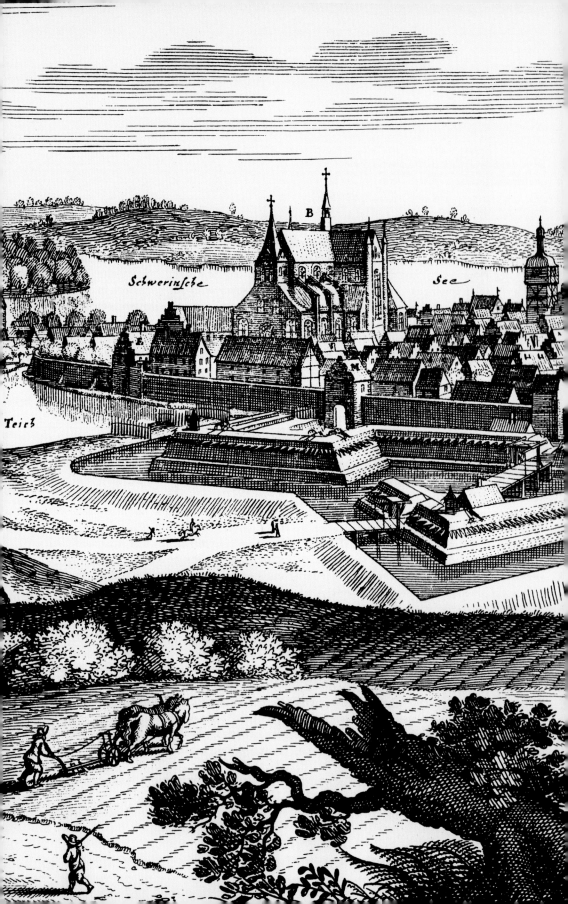

Schwerinsche See

Teich

B

# Zur Stadt

Schwerin ist die mit Abstand älteste Stadt Mecklenburgs. Ihre Gründung fällt in die Zeit um 1160, als der mächtige Bayern- und Sachsenherzog Heinrich der Löwe erfolgreich versuchte, die slawisch besiedelten Gebiete östlich der unteren Elbe in das Deutsche Reich einzugliedern. Dabei drang er auch in das von dem Stamm der Obotriten besiedelte Gebiet des heutigen Nordwestmecklenburg vor und eroberte 1160 die am Platz des jetzigen Schlosses stehende Burg Zuarin. Er machte die Insel im Südteil des Schweriner Sees zum Sitz seines Statthalters, später der Schweriner Grafen, förderte den Ausbau der vor der Burg liegenden Siedlung zur Stadt und siedelte hier auch das damals nominell schon einhundert Jahre bestehende mecklenburgische Bistum an. Einer der ausschlaggebenden Gründe für die Verlegung war zweifellos die Sicherheit, die der militärische Schutz in Gestalt der unmittelbar benachbarten Burg für den Bischof und das hier eingerichtete Domkapitel bot. Seit 1995 erinnert ein vor dem westlichen Kreuzgangflügel aufgestellter Abguss des Braunschweiger Löwen von 1166 ähnlich wie in Lübeck und Ratzeburg an den Gründer des Bistums und Domes. Zur Errichtung der Kathedrale und der bischöflichen Wohn- und Verwaltungsgebäude bestimmte man den Bereich nördlich des Marktes. Er war die höchste Erhebung des Stadthügels und deshalb der beste Platz innerhalb der neu gegründeten Kommune.

Die anfangs aus strategischen Gründen durchaus günstige topographische Situation der Stadt – sie liegt eingebettet in eine von zahlreichen Seen, Niederungen und Wäldern geprägte Landschaft – erwies sich bald als nachteilig für ihre weitere Entwicklung. Insbesondere ihre wirtschaftliche Situation blieb bescheiden, weil die Hauptverkehrswege wie die Salzstraße oder die West-Ost-Handelsstraße sie nicht berührten und dadurch ein Impetus für Handel und Gewerbe fehlte. Nur dank der hier vorhandenen kirchlichen zentralen Verwaltung und der 1358 als Nachfolger der Grafen von ihrer Burg in Mecklenburg bei Wismar auf die heutige Schlossinsel übergesiedelten Herzöge von Mecklenburg konnte die Stadt in der Folgezeit ihren Platz unter den bedeutenden Orten des Landes behaupten. Durch zahlreiche Brände im 16. und 17. Jahrhundert in ihrer Entwicklung immer wieder beeinträchtigt, lebten ihre Bürger vom regionalen Handel, vom Hof und von den in der landesherrlichen Verwaltung tätigen Beamten.

Mittelpunkt der Stadt war und ist der Marktplatz südöstlich des Domes. Hier ist seit dem Mittelalter das Rathaus nachweisbar. In dem sich aus annähernd rechtwinklig schneidenden Straßen bestehenden Stadtgefüge erhoben sich bis weit ins Nachmittelalter hinein

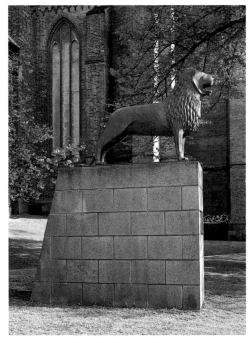

Löwen-Denkmal

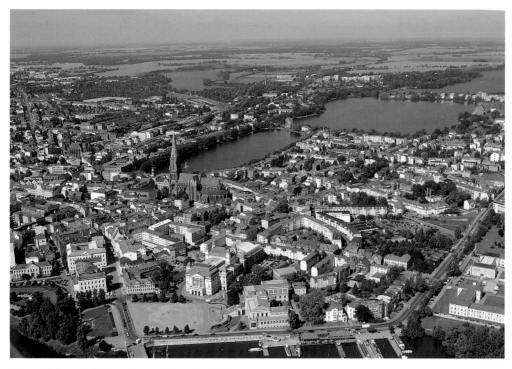

Blick auf die Innenstadt Schwerins von Südosten (Luftbild)

vornehmlich Fachwerkgebäude. Nur wenige öffentliche und private Gebäude waren Massivbauten. Zu ihnen gehörten der Dom, der zugleich die Aufgabe der städtischen Pfarrkirche wahrnahm und mit Sicherheit auch das am südöstlichen Stadtrand stehende Franziskanerkloster, über dessen bauliche Gestalt wenig bekannt ist und das bereits unmittelbar nach der Einführung der Reformation säkularisiert und größtenteils abgebrochen wurde. Ob kleinere Kapellen, die auch genannt werden, Backsteinbauten waren, ist unsicher. Ein Bild der Stadt aus dieser Zeit vermittelt der Stich Merians aus der Mitte des 17. Jahrhunderts.

Mit der Einführung der lutherischen Lehre durch den Sternberger Landtag von 1549 für ganz Mecklenburg setzte sich die Reformation auch in Schwerin endgültig durch. Für die Geschichte der Stadt wichtig wurde der 1705 durch eine herzogliche Deklaration vor allem aus merkantilistischen Gründen in Gang gesetzte Ausbau der Schelfe zur »Neustadt«. Die

unmittelbar die nördliche Stadtgrenze tangierende Siedlung, die 1186 erstmals genannt wird und die bis dahin vorwiegend von Fischern und Bauern bewohnt war, befand sich im Mittelalter im Besitz des Domkapitels und war mit dessen Säkularisierung an den Landesherrn gefallen. Nach 1705 erhielt sie ein einheitliches barockes Gesicht mit ein- und zweigeschossigen Fachwerkbauten. In ihrer Mitte steht die 1713 vollendete barocke St.-Nikolai-(Schelf-)Kirche, bis 1754 eine Filialkirche des Domes. 1832 wurde die Neustadt mit Schwerin vereinigt. In diese Zeit fällt auch eine städtebauliche Erneuerung der Stadt. Die folgenden Jahrzehnte wurden prägend für das Bild der Stadt bis heute. Grund dafür war nach etwa 80-jähriger Abwesenheit die Rückverlegung der seit 1815 großherzoglichen Residenz von Ludwigslust nach Schwerin im Jahre 1837. Neben zahlreichen neu errichteten öffentlichen und landesherrlichen Bauten war bedeutsam, das sich die Stadt nun über ihre

mittelalterlichen Grenzen hinaus erweiterte. In diesem Zusammenhang wurde der Pfaffenteich, der seit der Stadtgründung sowohl unter fortifikatorischen Aspekten für die schwer zu schützende nordwestliche Stadtgrenze von Bedeutung als auch für den Betrieb der am südwestlichen Stadtrand liegenden Grafenmühle unverzichtbar war, städtebaulich in das neu bebaute Gebiet einbezogen. Der Ausbau zahlreicher Straßen, der Anschluss an das Eisenbahnnetz 1847 und der 1857 abgeschlossene Umbau des Schlosses veränderten das Bild der Stadt entscheidend. Zum barocken Turm der St.-Nikolaikirche, der kleinen, 1795 vollendeten katholischen St.-Annakirche in der Schlossstraße und zum Hauptturm des Schlosses war 1869 die bewegte Silhouette

der neugotischen St.-Paulskirche unweit des Hauptbahnhofs hinzugekommen, und schließlich setzte der 1893 vollendete Domturm den Glanz- und Schlusspunkt im neu strukturierten äußeren Erscheinungsbild der Stadt.

Daran hat sich bis heute wenig geändert. Bis 1918 großherzogliche Residenz, blieb Schwerin auch nach dem Sturz der Monarchie Hauptstadt des nunmehrigen Freistaates Mecklenburg-Schwerin, ab 1934 Landeshauptstadt der zum Land Mecklenburg vereinigten beiden bisherigen Landesteile Mecklenburg-Schwerin und Mecklenburg-Strelitz. Nach einem von 1952–90 währenden Intermezzo als DDR-Bezirksstadt ist Schwerin seit Oktober 1990 Landeshauptstadt des Bundeslandes Mecklenburg-Vorpommern.

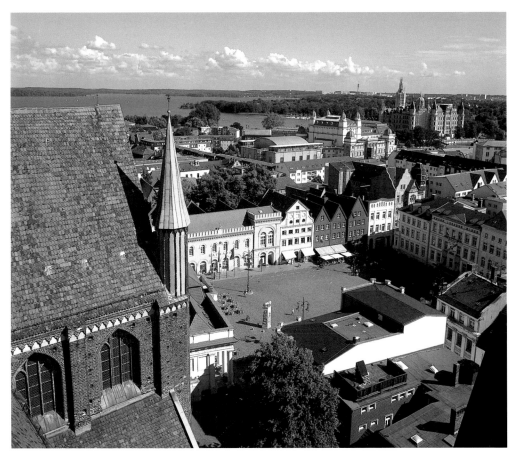

Blick vom Domturm nach Südosten über den Altstädtischen Markt zum Theater und Schloss

# Das Bistum und der Dom in der Geschichte

Die Geschichte eines mecklenburgischen Bistums beginnt lange vor der Gründung der Stadt Schwerin im Jahre 1160. Schon um 1062 wird ein Bischof Johann Scotus von Mecklenburg erwähnt, der jedoch ebenso wie der 1149 geweihte Bischof Emmerhard sein Bistum nie betreten haben soll.

Erster wirklicher und in der Stadt residierender Schweriner Bischof wurde der von Herzog Heinrich dem Löwen wohl schon 1158 zum Bischof erhobene Zisterzienser-Priestermönch Berno aus dem niedersächsischen Kloster Amelungsborn, der sich seit 1154 als Missionar im Slawenland aufgehalten hatte.

Da sich die bereits früher gegründeten Nachbarbistümer Ratzeburg, Lübeck und Havelberg über Teile des späteren Mecklenburg erstreckten und wenig später noch das Territorium des pommerschen Bistums Cammin weit ins mecklenburgische Land nach Westen eingriff, gestaltete sich insbesondere die territoriale Ausstattung des Bistums Schwerin schwierig. Der neue Bischofssitz lag so weit im Westen des Bistums, dass es westlich der Stadt für Berno praktisch kein Hinterland gab. Als er 1168 an der Eroberung der bis dahin heidnischen Insel Rügen durch die Dänen mitwirkte, wurde seinem Bistum als Dank das »Festland Rügen« zugeschlagen. Es umfasste nun neben dem Schweriner Umland einen etwa 30 km breiten Küstenstreifen östlich von Wismar bis zur mecklenburgischen Landesgrenze an der Recknitz mit Städten wie Rostock, Ribnitz, Bützow, Güstrow (bis 1236) und Sternberg, den südlichen Teil Mecklenburgs mit den Städten Parchim und Waren und den Nordwesten Pommerns zwischen der unteren Recknitz und dem Ryck bei Greifswald mit den Städten Stralsund, Barth und Tribsees. Anlässlich der Domweihe 1171 bewidmete Heinrich das Bistum mit dem Stiftsland um die späteren Städte Bützow und Warin. In diesem Landstrich war der Schweriner Bischof auch der weltliche Herrscher. Hierher zogen sich die Bischöfe ab 1239 aus Schwerin und damit aus der unmittelbaren Nachbarschaft der Grafen als den Territorialfürsten zurück. Damit wollten sie den unvermeidlichen Reibereien zwischen zwei politisch ambitionierten Mächten entgehen und zugleich den Bischofssitz mehr in das Zentrum der Diözese rücken. In Schwerin blieb das aus 14 Mitgliedern – überwiegend Angehörigen der einheimischen Aristokratie – bestehende Domkapitel als Verwaltung des Bistums.

Der Schweriner Dom war dennoch über alle Jahrhunderte hinweg ein Ort von großer historischer Bedeutung. Hier wurde die Mehrzahl der in mittelalterlicher Zeit regierenden Bischöfe bestattet. Zugleich war er die Grablege der Schweriner Grafen und seit dem 16. Jahrhundert der Herzöge von Mecklenburg, deren Beisetzungen im 16./17. Jahrhundert mit aufwändigen Feierlichkeiten verbunden waren.

Mit der Reformation verlor der Schweriner Dom seine Bedeutung als geistliches Zentrum Mecklenburgs. Schon 1533 hatte der in der Stadt wirkende Prädikant Ägidius Faber in seiner Schrift »Von dem falschen Blut und Abgott im Thum zu Schwerin«, zu der Martin Luther ein Vorwort schrieb, die im Dom praktizierte Verehrung des Heiligen Blutes scharf angegriffen. Beseitigt wurde die Reliquie allerdings erst 1552, nachdem man sie zerschlagen und als in einen Jaspis eingeschlossenen Zinnoberpartikel identifiziert hatte. In diesem Jahr wurde der Dom, nachdem das Kapitel sich lange gegen die Einführung der lutherischen Lehre gewehrt hatte, offiziell eine evangelische Stadtkirche. Die neue landeskirchliche Verwaltung, der die Herzöge als Oberbischöfe vorstanden, bedurfte nicht mehr eines Domes als geistliches Zentrum. Auch das nominell bis

1648 bestehende Domkapitel sah dafür keine Notwendigkeit. Während im östlichen Kreuzgangflügel bald eine vom Landesherrn geförderte Domschule eingerichtet wurde, die bis 1818 bestand und bis 1886 als Gymnasium von der Stadt weitergeführt wurde, war der Dom lediglich eine städtische Pfarrkirche von beträchtlicher Dimension, daneben auch Predigtstätte des Schweriner Superintendenten und der Mitglieder des 1848 eingerichteten Oberkirchenrates.

1848 tagte hier im Zusammenhang mit den demokratischen Bewegungen ein Außerordentlicher Landtag und auch große, über die Region hinausreichende musikalische Veranstaltungen fanden immer wieder im Dom statt. So dirigierte hier 1840 Felix Mendelssohn Bartholdy eine Aufführung seines Oratoriums »Paulus«. In Teilen des Kreuzgangostflügels befand sich im 19./20. Jahrhundert das Predigerseminar. Die meisten Räume in den Kreuzganggebäuden wurden von 1886 bis 2004 von der Landesbibliothek bzw. ihren Vorläufern genutzt. 1922 wurde der Dom wieder Predigtkirche eines Bischofs, nachdem sich in diesem Jahr die Evangelisch-Lutherische Landeskirche Mecklenburgs mit einem Landesbischof an der Spitze konstituiert hatte. Eine besondere Rolle spielte der Dom in der Spätzeit der DDR, als sich hier tausende von Schwerinern allwöchentlich zu Friedensgebeten versammelten. Am Abend des 23. Oktober 1989 begann nach Ende des Gebetes vom Dom aus die große Demonstration, die entscheidend für die politische Wende in Schwerin wurde. Anlässlich der Jahrtausendfeier des Landes Mecklenburg wurde 1995 vor dem Westflügel des Kreuzganges zur Erinnerung an die Gründung von Bistum und Dom der oben erwähnte Abguss des Braunschweiger Löwen aufgestellt.

In der Gegenwart ist der Dom wie in den zurückliegenden Jahrhunderten ein Ort für Gottesdienste, Andachten, Friedensgebete und ein Raum der Stille und Besinnung. Die Kirchenmusik hat hier nach wie vor einen hohen Stellenwert. Daneben wird der Raum für Ausstellungen genutzt. Zahlreiche Touris-

Siegel des Domkapitels

ten besuchen den Dom, um hier einen Moment inne zu halten, sich an der Architektur oder der Ausstattung zu erfreuen oder vom Turm den Ausblick auf die Stadt und ihr Umland zu genießen.

Die bevorstehende Umgestaltung und neue Nutzung der Kreuzganggebäude durch das Landeskirchliche Archiv wird den Dom und sein Umfeld sicher noch stärker in das kirchliche und gesellschaftliche Leben der Stadt einbinden.

# Zur Baugeschichte des Domes

ie Berichte über den am 9. September 1171 in Anwesenheit des herzoglichen Stifters sowie zahlreicher geistlicher und weltlicher Würdenträger vollzogenen Weiheakt überliefern leider nicht, welche Gestalt der in Nutzung genommene Bau hatte. Fand die Weihe eines ersten, noch in Holz errichteten Kirchenbaues statt oder hatte man es in dem Jahrzehnt seit der Verlegung des Bischofssitzes nach Schwerin vermocht – nach entsprechenden Vorbereitungen, zu denen neben der Herrichtung des Bauplatzes auch die Gewähr für eine kontinuierliche Bereitstellung des Baumaterials gehörte – schon einen ersten Backsteinbau zu schaffen?

Mit dem Bau einer Backsteinkirche ist mit Sicherheit gegen Ende des 12. Jahrhunderts begonnen worden. Als ihr Weihedatum ist der 15. Juni 1248 oder 1249 überliefert. Leider sind im Dom in den zurückliegenden Jahrzehnten mögliche Grabungen zur Sicherung eines Baubefundes der Vorgängerbauten nicht vorgenommen worden. So bleiben die Aussagen zu den frühen Bauten weitgehend Hypothesen, beruhen auf Analogieschlüssen oder müssen sich an den spärlichen bildlichen und substanziellen Überlieferungen orientieren.

Das gilt insbesondere für den in der Mitte des 13. Jahrhunderts geweihten Neubau, den man hinsichtlich Größe und Gestalt wohl mit den etwa gleichzeitigen Schwesterbauten in Ratzeburg, begonnen um 1160/70, und Lübeck, begonnen 1173, vergleichen darf. Alle drei Bauten wurden intensiv von Heinrich dem Löwen gefördert, so dass Ratzeburg um 1220 und Lübeck wenig später vollendet waren. Schwerin mit den schwierigsten Rahmenbedingungen folgte erst unmittelbar vor der Jahrhundertmitte.

In Ratzeburg, dessen Dom wie der Schweriner der Gottesmutter Maria und dem Evangelisten Johannes geweiht wurde, blieb der spätromanische Backsteinbau erhalten. Ähnlich dürfte auch der Schweriner Dom ausgesehen haben. Er wird eine dreischiffige kreuzförmige Basilika gewesen sein, die wie anderenorts auch im Ostteil reicher gegliedert war: Auch hier wird sich an das Chorquadrat eine halbrunde Apsis angeschlossen haben, vielleicht flankiert von Nebenchören. Ob man in Schwerin wie in Ratzeburg eine durchgehende Einwölbung vornahm, ist ungewiss, sicher aber war der Chor gewölbt, Querhaus und Schiff wahrscheinlich flachgedeckt. Durch die Befunde an dem bis 1888 erhaltenen alten Turm wissen wir, dass in Schwerin wie in Ratzeburg und Lübeck zunächst ein zweitürmiger Westriegel geplant war, der aber letztlich auf einen Turm reduziert wurde. Er ist kurz nach 1300 um ein weiteres Geschoss zur Aufnahme der Glocken erhöht worden und bekam als Abschluss einen Spitzhelm.

Ob allein die Zunahme der Wallfahrten zu der seit 1222 im Dom befindlichen Reliquie des Heiligen Blutes, die gestiegenen Repräsentationsbedürfnisse des Schweriner Bischofs oder unbekannte andere Gründe für den um 1265/70 begonnenen Neubau maßgebend waren, lässt sich heute kaum nachweisen. Auf jeden Fall muss dem Wunsch nach einer neuen Kirche eine zeitlich weit vorausschauende Vorstellung zugrunde gelegen haben. Anders ist das Konzept für das Bauwerk, das in seiner Monumentalität alles bis dahin in Mecklenburg vorhandene überstieg, nicht zu deuten. Zweifellos sah sich auch der Schweriner Bischof, so wie sein Nachbar in Lübeck, mit den aus ihrer wirtschaftlichen Kraft gespeisten Bauvorhaben der Hansestädte konfrontiert und zu einem Neubau herausgefordert. Möglicherweise hat der um 1266 begonnene Neubau des Chores des Domes in Lübeck, dem in der Stadt an der Trave der Neubau des Chores der Marienkirche unmittelbar vorausgegangen war, den direkten Anstoß für ein ähnliches Vorhaben in Schwerin

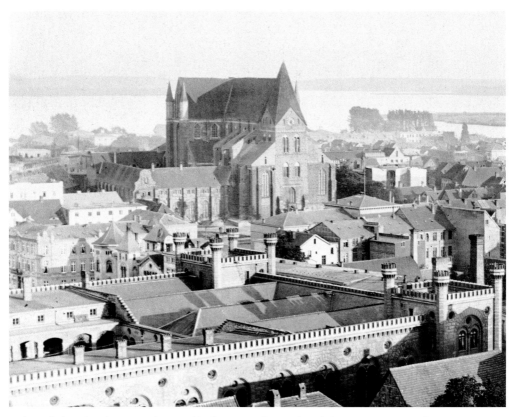

Stadtansicht (Ausschnitt) vom Turm der St. Paulskirche mit Dom (historische Aufnahme von H. Krüger, 1866)

gegeben. Zwei bedeutende Großbauten im Sprengel des Schweriner Bischofs, die um 1270 begonnene Nikolaikirche in Stralsund und die ab 1282 im Bau befindliche Klosterkirche in Bad Doberan, entstanden zeitgleich mit dem neuen Dom in Schwerin. Pate gestanden hatten für diese Lösungen trotz gewisser Unterschiede in den Grundriss- und Raumgestaltungen die Bischofskirchen des französisch-flandrischen Kunstkreises. Dorthin pflegte Lübeck intensive wirtschaftliche Beziehungen. Dadurch kam es auch zum Austausch künstlerischer und architektonischer Vorstellungen. Die Kathedralen in Soissons und Quimper beispielsweise hatten zu Beginn des 13. Jahrhunderts jene konstruktive Verschmelzung von Chorkapellen und Umgang hervorgebracht, die nach der Mitte des Jahrhunderts die großen lübischen Kirchen ebenso

übernahmen wie der Schweriner Dom und andere Großbauten in Mecklenburg.

Der gotische Neubau begann östlich der bestehenden Kirche mit der Errichtung einer wesentlich vergrößerten Chorpartie. Aus praktischen Erwägungen heraus blieb der Altbau zunächst erhalten. Mehrfach, 1272, 1292 und 1306, wird vom Bau oder ihm zugute kommenden Stiftungen berichtet. 1327 waren nach einer urkundlichen Nachricht offensichtlich der Chor und das östliche Seitenschiff des Querhauses fertig. Das deckt sich auch mit den dendrochronologischen Befunden im Dachstuhl. Wahrscheinlich ist zeitgleich auch der zweigeschossige Anbau an der Südseite des Chores errichtet worden. In diesem so genannten »Kapitelhaus« befand sich im Erdgeschoss die Sakristei und im Obergeschoss die Bibliothek des Domkapitels. Ebenfalls zeitnah

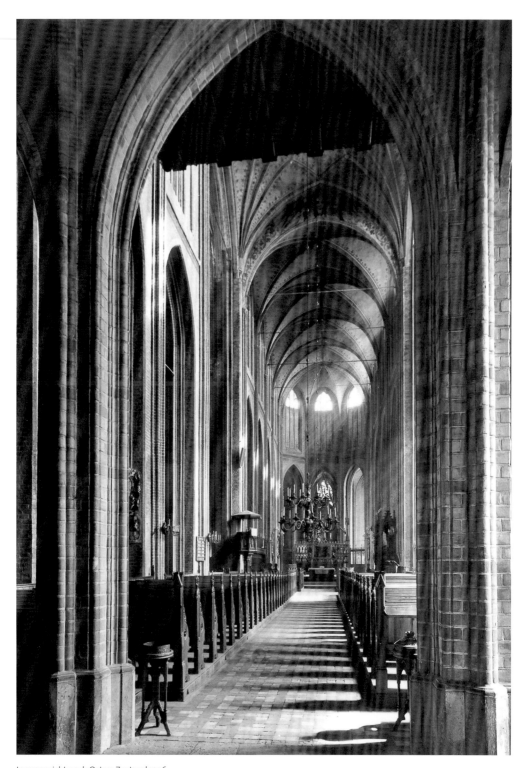

Innenansicht nach Osten, Zustand 1956

müssen auch die beiden Marienkapellen an den äußeren Enden des östlichen Querhauses eingefügt worden sein. Sie werden mit ihren Emporen Funktionen übernommen haben, die nach dem Abbruch des spätromanischen Langhauses und während des Neubaues nach hierher verlegt werden mussten. So könnte auf der Empore über der damaligen Mariae-Himmelfahrtskapelle die bereits 1343 erwähnte erste Orgel des Domes gestanden haben.

Auch der zweigeschossige östliche Flügel des Kreuzgangs gehört in diese Bauperiode. Vom nördlichen Chorseitenschiff führte eine Tür in das Obergeschoss dieses Flügels, in dem sich das Dormitorium der Domherren befand.

Bald nach 1327 oder nach einer Bauunterbrechung, die auch wegen des Abbruchs des spätromanischen Langhauses notwendig war, wurden Mittel- und westliches Seitenschiff des Querhauses und das vierjochige, ebenfalls basilikale Langhaus errichtet. 1363, 1366 und 1380 wird vom Fortgang der Bauarbeiten berichtet. Schon 1374 war nach einer urkundlichen Nachricht das südliche Seitenschiff vollendet und 1416 wird vom Abschluss der Einwölbung berichtet. Am aufgehenden Mauerwerk des westlichen Hochschiffes könnten nach 1407 Stralsunder Bauleute mitgewirkt haben. Darauf deuten die spitzwinkligen Fensterschlüsse und die Nachricht hin, dass zur Sühne für den 1407 stattgefundenen »Pfaffenbrand am Sunde« die Hansestadt am Bau des Schweriner Domes mitzuarbeiten habe.

Für den mit Sicherheit geplanten Neubau eines Turmes fehlte offensichtlich die Kraft. Man ließ deshalb den spätromanischen Turm des Vorgängerbaues stehen, obwohl er hinsichtlich seiner Größe in einem deutlichen Missverhältnis zu dem Neubau stand, reichte doch die Turmspitze nur wenig über den First des Hochschiffdaches hinaus.

West- und Nordflügel des Kreuzganges, die wohl zunächst im 13. Jahrhundert eingeschossig angelegt wurden, sind im 15. Jahrhundert um ein Obergeschoss erweitert worden. Für den Nordflügel ergibt sich durch ein eingemauertes Wappen des Bischofs Conrad

Loste dafür eine Bauzeit gegen Ende des 15. Jahrhunderts.

Vom 16. Jahrhundert bis in die 1840er Jahre sind am und im Dom bauliche Maßnahmen nur in sehr geringem Umfang ausgeführt worden. Wesentlich größer waren die Veränderungen, die sich in der Raumfassung und der Ausstattung vollzogen.

Als nach den antinapoleonischen Befreiungskriegen im frühen 19. Jahrhundert die »vaterländische« Geschichte neu ins Bewusstsein rückte, waren die mittelalterlichen Kathedralen besonders geeignete Symbole für die Vermittlung der Werte der Vergangenheit. Die Bemühungen zur Restaurierung der von den Spuren der Geschichte gezeichneten Bauwerke ließ die Denkmalpflege entstehen.

In Mecklenburg war der Schweriner Dom ein solches Sinnbild mecklenburgischer Geschichte. Daraus resultierten u.a. auch die Bemühungen der nun gegründeten Vereine, ihn zu erhalten und endlich einen dem hochgotischen Bauwerk gemäßen Westturm zu errichten. Sie wurden unterbrochen durch den plötzlichen Tod Großherzog Paul Friedrichs 1842 und die damit im Zusammenhang stehende Umgestaltung der Hl.-Blut-Kapelle zur Großherzoglichen Grablege in den Jahren von 1842–47. Bis zum Ende des 19. Jahrhunderts nahm man im Bereich der Chorumgangskapellen noch weitere Veränderungen vor.

1866/69 wurde im Rahmen einer von dem Architekten Theodor Krüger (1818–85) geleiteten umfassenden Restaurierung das gesamte Innere einschließlich der Ausstattung erneuert. Krüger legte auf die Innenarchitektur eine Farbfassung, deren kennzeichnende Elemente die backsteinrot mit weißen Fugen gestrichenen Pfeiler- und Wandvorlagen waren. Dazu kamen ein Ornamentfries am Gesims über den Arkaden und hellblau ausgemalte Gewölbeflächen mit backsteinfarbigen Rippen, durchgezogenen Begleitstrichen und vegetabilischer Dekor. Diese neugotische Ausmalung verschleierte die Strukturen des innenarchitektonischen Gefüges, unterstrich aber den im 19. Jahrhundert gewollten mystifizierenden und nach der Vorstellung dieser Zeit für das

Mittelalter typischen Raumeindruck. Gleichzeitig wurden im Rahmen der Restaurierung die noch erhaltenen Reste des mittelalterlichen Inventars entfernt. Man gab sie in die großherzogliche Altertümersammlung, darunter den Lettneraltar und zwei 1866 auf den Gewölben gefundene gotische Madonnenfiguren aus der Zeit um 1430, von denen eine thronende Madonna aus Nussbaumholz besondere Beachtung verdient.

In die Jahre zwischen der großen Instandsetzung des Dominneren und dem Neubau des Turmes fielen gravierende Veränderungen an den Gebäuden des Kreuzganges. Nach der Reformation waren die Kreuzgangflügel nach entsprechenden Durchbauten lange Zeit für schulische Zwecke genutzt worden. Am 9. Januar 1882 richtete ein Brand, der auch den Dom selbst in Gefahr brachte, schwere Schäden an. Sie führten zur Verlegung der Schule und hatten zugleich umfangreiche Baumaßnahmen zur Folge. Einen Großteil der Räume übernahm die Regierungsbibliothek. Die unter Leitung des Baurates Georg Daniel stehenden Arbeiten hatten die Regotisierung des Äußeren zum Ziel. Im Inneren erfolgte ein Durchbau für die Zwecke der Bibliothek, mittelalterliche Substanz blieb praktisch nur in den Umfassungswänden und im Erdgeschoss des Westflügels in Gestalt des gewölbten Lesesaales erhalten. Der östliche Erdgeschossraum wurde damals zu einem Kapellenraum ausgestaltet, dessen Architektur an spätromanische Vorbilder in Ratzeburg erinnert.

Ein besonderes Kapitel ist die Geschichte des Turmbaues. Nachdem man in Mecklenburg mit den Turmneubauten in Dobbertin (1828–35) oder St. Marien in Neubrandenburg (1832–41) anderenorts einen Anfang gemacht hatte, wurden auch in Schwerin Überlegungen angestellt, um den Dom durch einen ihm angemessenen Turm zu vollenden. Einer der Wortführer dieser Bewegung war der seit 1823 in den Diensten des Großherzogs stehende Architekt Georg Adolph Demmler (1804–86). Über ihn beauftragte 1838 die großherzogliche Kammer den späteren Hof-

baumeister Hermann Willebrand (1816–99), im Rahmen seiner Prüfungsarbeit zum Baukondukteur ein Aufmaß des Domes und einen Entwurf für einen neuen Turm samt zugehörigem Kostenanschlag anzufertigen. Willebrand machte entsprechende Vorschläge. Sie blieben aber Entwurf, obwohl schon wenige Jahre nach ihrer Entstehung ein Turmbau im Zusammenhang mit der Anlage einer Begräbniskapelle für den 1842 verstorbenen Großherzog Paul Friedrich erneut erwogen wurde. Diese Überlegung erledigte sich durch die im Dezember 1842 von Großherzog Friedrich Franz II. getroffene Entscheidung, die ehemalige Hl.-Blut-Kapelle zur neuen Grablege des Großherzoglichen Hauses umzugestalten.

Zwei Domturmbauvereine sammelten indessen unverdrossen Gelder für den Neubau des Turmes. 1844 hatte sich ein Verein Schweriner Bürger gegründet, in dessen Reihen auch der Architekt Hermann Willebrand und der Glasmaler Ernst Gillmeister wirkten. Er trat 1848 mit einem Aufruf »Einen Thurm für unseren Dom« an die Öffentlichkeit. 1849 gründeten Handwerker einen weiteren Verein mit gleichem Ziel. Beide Vereine schlossen sich noch im gleichen Jahr zusammen.

Inzwischen hatte Willebrand 1847 einen zweiten Entwurf für den Turm und eine äußere Umgestaltung des Domes geschaffen. Nun entfernte er sich beträchtlich von den materialästhetischen Vorstellungen des ersten Entwurfs, der auf die Monumentalität des Gebäudes und Schlichtheit der Backsteinformen Bezug genommen hatte und legte eine Zweiturmlösung für die Westfront vor. Diese von kleinteiligen, aus der Hausteinarchitektur übernommenen neugotischen Elementen bestimmte Lösung orientierte sich offensichtlich an rheinischen Vorbildern wie der von Ernst Friedrich Zwirner 1843 vollendeten Apollinariskirche in Remagen. Wahrscheinlich gaben die zu dieser Zeit bereits vorliegenden Entwürfe Zwirners für die Chorerweiterung der Schlosskapelle dafür den entscheidenden Impuls. Sie wurden von dem damals das Amt des staatlichen Konservators bekleidenden Friedrich Lisch entschieden abgelehnt.

Um 1860 wurde der Bau einer Kirche in der westlich der Innenstadt entstandenen so genannten Paulsstadt notwendig. Da sich die neue Gemeinde aus dem Verband der Domgemeinde löste, wurde auf großherzogliches Geheiß das für den Turmneubau gesammelte Geld verwendet, um den von 1862–69 nach Entwürfen von Theodor Krüger errichteten Neubau der St. Paulskirche zu finanzieren. Ein kleinerer Teil floss in die 1866 begonnene Domrestaurierung.

Wirklichkeit wurde ein Turmneubau im letzten Jahrzehnt des 19. Jahrhunderts nach der Stiftung der Bausumme durch den Grafen Arthur von Bernstorff auf Wedendorf im Jahre 1888. Der Stifter hatte festgelegt, dass der Bauentwurf durch den Architekten Georg Daniel (1829–1913) angefertigt werden solle und diesem keine gestalterischen Empfehlungen von kirchlicher oder staatlicher Seite gegeben werden sollten. Daniel hatte sich durch mehrere große Neubauten in der Stadt wie das Theater am Alten Garten, durch seine Mitarbeit beim Bau der St. Paulskirche, die Restaurierung des Domkreuzganges nach dem Brand von 1882 und die seit 1875 laufende Instandsetzung des Domes in Ratzeburg bereits einen guten Namen als Baumeister und Kirchenrestaurator gemacht. Mit dem Turmbauproblem war er insofern vertraut, als er schon 1855 im Auftrag Theodor Krügers die älteren Entwürfe Hermann Willebrands aktualisiert hatte.

Der Turmbau begann mit dem Abriss des alten Turms ab Dezember 1888, am 19. September 1889 war die Grundsteinlegung und im Frühjahr 1893 war der Bau vollendet. Die Weihe fand im Juni statt. Städtebaulich war der neue Turm nun die Dominante der Stadt. Er löste in dieser Funktion den seeseitig gelegenen Hauptturm des Schlosses ab, der bis dahin mit seinen 73 Metern der höchste Turm der Stadt und Zielpunkt zahlreicher Blickfluchten gewesen war.

Um die Mitte des 20. Jahrhunderts machten bauliche Mängel und der schlechte Zustand der Raumfassung eine neuerliche Instandsetzung des Dominnenraums unabding-

bar. Während sie im baulichen Bereich inhaltlich problemlos lösbar war, warf der Umgang mit der Raumfassung zahlreiche Fragen auf. Sie war durch Staub- und Rußablagerungen unansehnlich geworden und darüber hinaus als Folge schwerer Bauschäden substanziell schwer in Mitleidenschaft gezogen. Als Lösungen boten sich eine restauratorische Instandsetzung dieser Fassung an oder aber eine Restaurierung bzw. Neuausmalung auf der Basis eines der zu erwartenden Untersuchungsbefunde. Für und gegen beide Vorschläge gab es gewichtige Argumente.

Für die Beibehaltung bzw. Erneuerung der Krügerschen Raumfassung konnten die Befürworter neben dem Hinweis auf deren historisch und qualitätsmäßig bedingte Denkmalwürdigkeit die für das Dominnere nur so zu erhaltene wichtige Einheit von Raumfassung und fester neugotischer Ausstattung ins Feld führen. Die Verfechter einer Neuausmalung nach mittelalterlichem Befund verwiesen darauf, dass die Krügersche Fassung die Qualitäten der Aufrissstrukturen ignoriert, die klare strenge Gliederung des Wandaufbaues leugnet und so der Einheitlichkeit des Raumes abträglich ist. Unbestreitbar war, dass für die Raumwirkung im Mittelalter die Vielzahl der Ausstattungsstücke, die Ausmalung und die farbigen Fenster von wesentlicher Bedeutung waren.

Die Analyse der Farbbefunde brachte zwei Ergebnisse. Eine »Rotfassung« mit backsteinsichtigen Gliederungen und weiß abgesetzten Gewölbeflächen ließ sich dem bis 1327 fertig gestellten Bereich von Chor und Querhaus zuordnen, nicht aber den erst im 15. Jahrhundert vollendeten westlichen Bauteilen. Hier wurde eine »Weißfassung« nachgewiesen, die hell gestrichene Pfeiler, Wand- und Gewölbeflächen aufweist, in denen Akzente durch den als Hausteinimitation anzusehenden Grauanstrich der Dienste und des Wandgesimses mit ihren aufgemalten Fugen ebenso gesetzt werden wie durch die schwarz gehaltenen Fasen der Arkadenbögen und die abwechselnd rot und grün gestrichenen Rippen. Nach intensiver Diskussion fiel 1978 die Entschei-

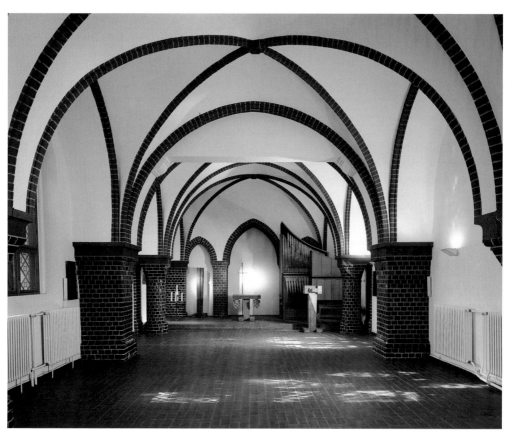

Thomaskapelle nach Süden

dung zugunsten dieser spätgotischen Fassung. In den drei mittleren Kapellen des Chorumgangs sollte zu Dokumentationszwecken die Krügersche Fassung von 1869 wiederhergestellt werden. Diese Entscheidung wurde in den Jahren von 1980 bis 1988 umgesetzt. Sie hat der Architektur des Innenraumes zu einer bis dahin unvorstellbaren Wirkung verholfen, andererseits konnte sie nicht verhindern, dass die schöne neugotische Ausstattung von 1869 wie ein Fremdkörper wirkt. Bis heute findet die gewählte Lösung in der Gemeinde und bei den Besuchern sowohl ihre Befürworter als auch ihre Kritiker.

In die Phase der Restaurierung des großen Raumes fällt die Erneuerung der ehemaligen Gedächtniskapelle im östlichen Kreuzgangflü-

gel. Hier wurden die stark beschädigten Elemente der Ausmalung von um 1920 beseitigt und eine schlichte Ausmalung gewählt. Nach dem Ersten Weltkrieg zu einer Gedächtniskapelle für die Gefallenen aus der Domgemeinde umfunktioniert, wurde der Raum in den 1970er Jahren zur Thomaskapelle umgestaltet. Die 1978 von Friedrich Press (1904–90), Dresden, konzipierte neue Ausstattung mit ihrer stark abstrahierten Formensprache findet neben Bewunderern immer wieder Kritiker. 1979 kam die zweimanualige Orgel aus der Werkstatt des Plauer Orgelbauers Wolfgang Nußbücker hinzu. Der Raum dient als Winterkirche und wird auch für Kirchenmusiken, Versammlungen und andere Veranstaltungen genutzt.

# Baubeschreibung

## Grundriss

Der Grundriss des hochgotischen Schweriner Dombaues mit seiner kreuzförmigen Gestalt hat zugleich etwas von einem Ornament, das aus filigranen Einzelteilen netzartig zu einem Gesamtwerk verbunden ist. In ihm haben sich die Vorstellungen seiner Auftraggeber gleichsam materialisiert. Der Kirchenbau, geprägt von den praktischen Erfordernissen einer Bischofskirche, aber erwachsen aus der Vorstellung, hier zugleich ein monumentales Zeichen christlichen Glaubens aufrichten zu müssen, ließ seit der Mitte des 13. Jahrhunderts ein Bauwerk entstehen, das als einziger »echter Dom« im Lande die Vorstellungen einer gotischen Kathedrale verwirklichte. Das können die etwa zur gleichen Zeit entstehenden Bürgerkirchen in Rostock (St. Marien) oder in Stralsund (St. Nikolai) nicht, obwohl deren Grundrisse dem Schweriner verwandt sind. Sie tragen aber durch den Verzicht auf das Querhaus ein anderes Raumbild in sich und sind zudem durch zahlreiche spätere Veränderungen in ihrer Erscheinung verwässert worden. Auch ein Bau wie die nach zisterziensischen Geboten errichtete Klosterkirche in Bad Doberan wich davon ab, weil auch sie auf ein echtes Querhaus und darüber hinaus den Turm verzichten musste. So vermittelt in Mecklenburg allein der Schweriner Dom ein authentisches Bild der zeitgenössischen gotischen Kathedrale. Dazu trug auch bei, dass der Bau von Planänderungen verschont blieb und bis zur Fertigstellung des Langhauses der ursprünglichen Idee folgte.

Wichtigster Teil war für den mittelalterlichen Bauherrn der in fünf Seiten des Achtecks endende, sich über vier Joche erstreckende Binnenchor. Den schnellen Schritten seiner Arkadenpfeiler, zwischen die im Mittelschiff schmale längsrechteckige Kreuzrippengewölbe gespannt sind, entsprechen in den begleitenden basilikalen Seitenschiffen die fast quadratischen querrechteckigen Joche. Die Seitenschiffe setzen sich im Chorumgang fort, in den die fünf Chorkapellen durch das gemeinsame sechsteilige Gewölbe integriert wurden.

Als deutliche Zäsur schiebt sich zwischen Chor und Langhaus das ebenfalls in basilikaler Gestalt errichtete Querhaus. Sein Mittelschiff fällt durch die reichere Einwölbung auf: in der Vierung findet sich ein reiches Sterngewölbe, in den Querarmen Netzgewölbe.

Wesentlich bescheidener wirkt das zwischen Querhaus und Turmmassiv gesetzte, mit nur vier Jochen relativ kurze Langhaus, dessen Seitenschiffe sich im Westen bis in die Turmseitenhallen fortsetzen. Der Turm schließlich setzt an der Westseite einen eindrucksvollen Schlusspunkt.

Das im Zwickel zwischen Querhaus und südlichem Chorseitenschiff angeordnete Kapitelhaus und auch der an der Nordseite der Kirche angefügte Kreuzgang beeinträchtigen das regelmäßige Bild des Grundrisses nicht wesentlich.

## Außenbau

Der durchgehend aus tiefrot gefärbtem Backstein errichtete Dom ist äußerlich nur sparsam gegliedert, auf dekorative Elemente wird fast völlig verzichtet. Die über die Mauerflächen verteilten Rüstlöcher sind technisch bedingt, eine Schmuckfunktion erfüllen sie nicht. Trotz der langen Bauzeit von fast zweihundert Jahren ist die äußere Gestaltung relativ einheitlich. Es zeigen sich weder die anderenorts häufig anzutreffenden Farbvarianten beim Ziegelmaterial noch größere stilistische Unterschiede.

Am gesamten Bau findet sich ein mit etwa 50 cm hohen Granitplatten verblendeter So-

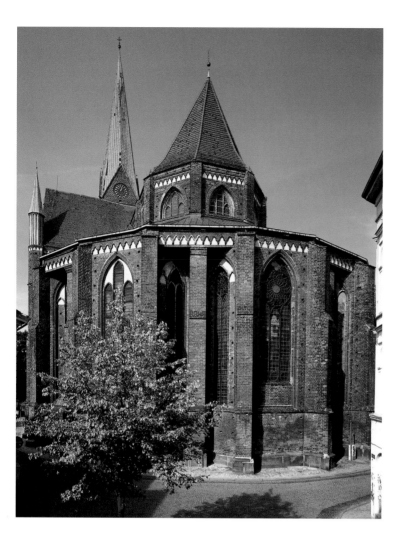

ckel mit ausgearbeitetem kehlartigen Abschlussprofil. Er stellt den Bau nicht nur optisch »auf die Füße«, er dient praktisch der Abwehr des für das Mauerwerk schädlichen Spitzwassers. Ebenso einheitlich ist das aus schwarz glasierten Steinen gemauerte Kaffgesims, das in Höhe der Fenstersohlbänke verläuft, an den Portalen mittels Versprüngen über die Öffnungen herumgeführt wird und Mauerwerk und Strebepfeiler vor ablaufendem Wasser schützen soll. Als Trauffries dient ein aus glasierten Formsteinen bestehender Dreipass- oder Kleeblattbogenfries, der ebenfalls am gesamten Bau beibehalten wurde.

Wie üblich sind die Ostteile differenziert gestaltet. Hier befinden sich fünf, mit drei Seiten des Sechsecks geschlossene Kapellen. Sie umgeben den ebenfalls polygonal geschlossenen Binnenchor, dessen Obergadenwände über dem Chorumgangsdach sichtbar sind. Auffällig ist die Art, wie der mittelalterliche Architekt die Bedachung der Chorkapellen gelöst hat. Er hat mittels einer »Brücke«, die auf einem in den innersten Zwickel der Kapellen gestellten Strebepfeiler aufsetzt, ein umlaufendes Pultdach geschaffen. Diese bautechnisch gute Lösung wurde bei den Klosterkirchen in Bad Doberan und Dargun und der Stiftskirche in

Querhaus von Südosten

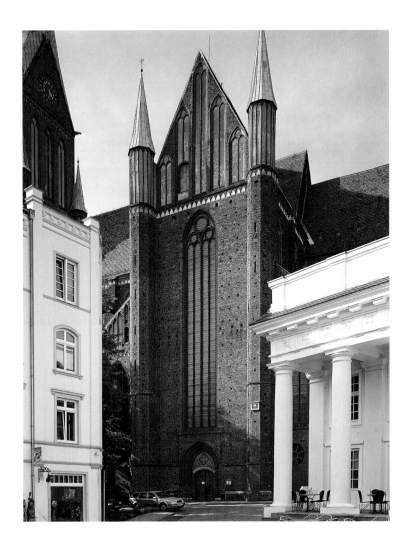

Bützow nachgeahmt, in Doberan allerdings gab man sie im 19. Jahrhundert auf.

An den Chor schließt sich, außen durch den Versprung im First des Mittelschiffdaches erkennbar, das um etwa 1,5 m höhere basilikale Querhaus an, dessen Seitenarme kräftig in nördlicher und südlicher Richtung ausgreifen. Die südliche Querhausfront ist als gestalterischer Höhepunkt der stadtseitigen Domansicht gedacht: Ihr Giebel wird durch gestaffelte Spitzbogenblenden gegliedert, von den seitlichen Stiegentürmchen wirkungsvoll eingefasst. Im Winkel zwischen südlichem Chor- und östlichem Querhausseitenschiff erhebt

sich unter einem Pultdach das zweigeschossige so genannte »Kapitelhaus«. Ihm entspricht an der Nordseite das hier ansetzende, ebenfalls zweigeschossige östliche Kreuzganggebäude.

Das kurze, nur drei Fensterachsen umfassende Langhaus weist eine konstruktive Besonderheit auf. Nur hier existieren frei gespannte Strebebögen, die an den lisenenartigen Vorlagen des Obergadens ansetzen, über die Seitenschiffsdächer hinweg zu den Strebepfeilern geführt werden und so die Schubkräfte der Mittelschiffsgewölbe ableiten.

Ein Blick auf die Fenster- und Portalformen zeigt wenig Auffälliges. Mit Ausnahme

der rundbogigen, tief ins Mauerwerk einge-
schnittenen und wohl im Barock veränderten
Obergeschossfenster des Kapitelhauses und
der zwei Radfenster im unteren Bereich des
östlichen Querhausseitenschiffes, die der Be-
lichtung der ehemaligen Marienkapellen die-
nen, sind alle Portale und Fenster spitzbogig
geschlossen. Auffällig ist der spitzdreieckig
ausgebildete Abschluss einiger Fenster im öst-
lichen Querhaus- und im westlichen Bereich
des Langhausobergadens. Es sind die »Stral-
sunder Fenster« aus der spätgotischen Bau-
phase.

Das einzige Portal am Chor befindet sich
an der Südseite. Es ist die ehemalige »Pries-
terpforte«, die den kürzesten Weg von außen
zur Sakristei im Erdgeschoss des benachbarten
Kapitelhauses ermöglichte. Das Gewände
setzt hier auf einem niedrigen Sockel auf und

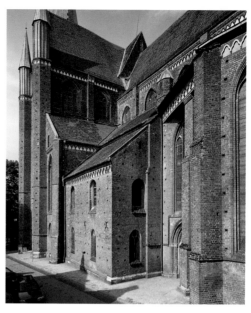

Kapitelhaus von Südosten

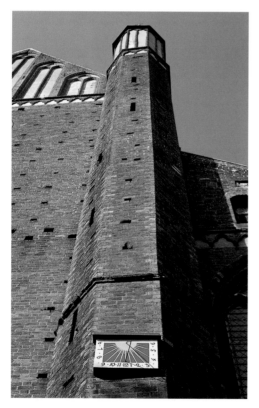

Stiegenturm am südlichen Querhausarm mit Sonnenuhr

besteht aus einfachen Rundstäben. Einziger
Schmuck sind Kapitelle aus Kalkstuck und
zwei metallene Tafeln mit dem Wappen derer
von Bülow. Sie dürfen wohl als Hinweis auf
Bischof Friedrich von Bülow (1292–1314)
verstanden werden, in dessen Regierungszeit
die Errichtung dieser Chorpartie fiel.

Große Portale befinden sich unter den mo-
numentalen Fenstern der Querhausgiebel-
wände. Sowohl das etwas größere an der Süd-
seite, das zum eigentlichen »Hauptportal« des
Domes geworden ist, als auch das gegenüber-
liegende in der dem Kreuzganginnenhof zuge-
wandten Nordseite weisen wieder den schon
an der Priesterpforte vorkommenden niedri-
gen Sockel auf. Das auf Kapitelle verzichtende
Gewände wird hier abwechselnd von Birnstab-
profilen und Rundstäben gebildet. Im west-
lichsten Joch des südlichen Seitenschiffes
befindet sich ein weiteres, heute wegen des
Niveauunterschiedes nicht mehr nutzbares
Portal mit einer dem Marktportal gleichenden
Gliederung und den schon vom Chor her be-
kannten Bülowschen Wappenplatten, hier ein
Hinweis auf den letzten der Bülowschen
Bischöfe, Friedrich II. (1366–75).

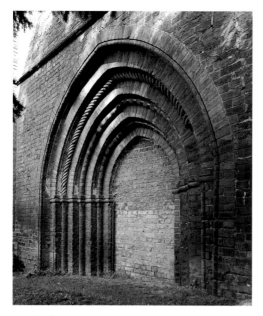

Paradiespforte

gen Grundrissen hoch aufsteigenden Turmmassiven haben als Vorbild gedient noch vergleichbare neuere Lösungen aus der Zeit zwischen 1825 und 1870. Der Turm orientiert sich stattdessen mit seinem sich geschossweise nach oben leicht verjüngenden Aufbau und den sehr plastisch aufgelockerten Mauerflächen stärker an der Hausteinarchitektur. Diese nicht aus der heimischen Tradition abgeleitete Gestalt haben einige Zeitgenossen und die Nachwelt dem Architekten vorgeworfen.

Das technisch sehr aufwändige, statisch solide gegründete Bauwerk erhebt sich bis zu einer Höhe von 117,5 m und ist damit der höchste Kirchturm in Mecklenburg-Vorpommern. Bis zum Ansatz des Helms ist der Turm viergeschossig. Das im Erdgeschoss nach Westen orientierte Bauwerk, dem wegen des abfallenden Geländeniveaus eine mehrstufige

Das kunstgeschichtlich wichtigste und zugleich älteste Portal, die so genannte »Paradiespforte«, befindet sich am Westende der südlichen Längsseite. Sie ist der letzte Rest des spätromanischen Vorgängerbaues und stammt sicher aus dessen letzter Bauphase vor 1249. Leider wurde es stark erneuert, in den Details folgt es aber dem Befund. Es ist eine bereits leicht zugespitzte Pforte mit einem dreifach abgetreppten Gewände und eingestellten Säulchen mit Klauenkapitellen und aus Tau- und Rundstäben gebildeten Archivolten. Das Portal ist das älteste erhaltene Architekturstück Schwerins. Es lässt sich am ehesten mit dem Paradiesportal an der Südvorhalle des Domes in Ratzeburg vergleichen. Ob es am Schweriner Dom ein »Paradies« gab – jenen aus der frühchristlichen Baukunst herrührenden Bauteil, der die Funktion eines Vorraumes zum Aufenthalt Ungetaufter hatte, zeitweise auch Asyl geboten haben soll –, bleibt aber ungewiss.

Der nachmittelalterliche Turm greift in seiner Gestaltung nicht auf ein direktes Vorbild in Mecklenburg zurück. Weder die Eintürme der großen mittelalterlichen Backsteinkirchen mit ihren über quadratischen oder rechtecki-

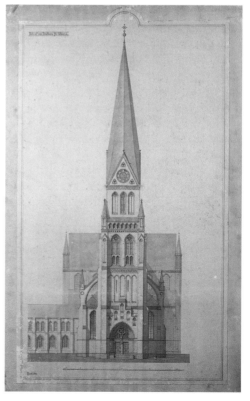

G. Daniel, Entwurf zum neuen Turm, Zeichnung, 1888

25

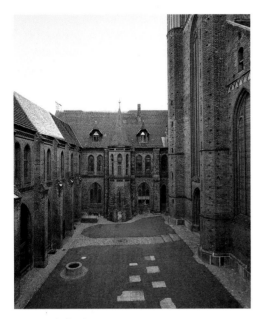

Kreuzganghof nach Osten

Kreuzgangflügel an. Ihr Äußeres wird heute fast vollständig von der Restaurierung der Jahre 1882–86 geprägt. Das gilt sowohl für die Giebel über den Eingängen zum Nordflügel, die Dachzone mit den stehenden Gaupen als auch für den zwischen Erd- und Obergeschoss laufenden, aus glasierten Formsteinen gebildeten Weinlaub- und den Trauffries. An den zum Kreuzganginnenhof weisenden Fassaden hat die östliche im ausgehenden 19. Jahrhundert als Zutat einen vorgesetzten Treppenturm erhalten, am Westflügel wurden hofseitig mehrere Materialkammern angefügt. Wohl weitgehend dem mittelalterlichen Zustand entsprechen dürfte nur die hofseitige Front des Nordflügels mit ihren offenen Spitzbogenarkaden. Die elf Joche dieses Kreuzgangarmes besitzen Kreuzrippengewölbe aus teilweise glasierten Steinen. An der nördlichen Innenwand des heute als Passage genutzten Ganges erhielt sich als einziger Schmuck ein Wappenstein des Bischofs Conrad Loste vom Ende des 15. Jahrhunderts.

## Innenraum

Einen so großen Gegensatz wie ihn das Äußere und Innere des Schweriner Domes heute zeigen, wird man selten finden. Während an den Außenfassaden ein tiefes, patiniertes Rot dominiert, wird das Innere durch eine gotische Helligkeit geprägt, bei der Backsteintöne nur eine untergeordnete Rolle spielen. Wohl zu keiner Zeit vor der 1988 abgeschlossenen Ausmalung war der Dom innen so gut überschau- und erlebbar wie heute. Diese rekonstruierte spätgotische Ausmalung wird von einem weißen Fond, grauen Diensten, roten und schwarzen Fasen an den Kanten der Pfeiler und Fensternischen sowie hellroten Pfosten bei den Obergadenfenstern geprägt. Bei den Gewölberippen wechseln rot und grün. Lediglich im Querhaus und der Vierung sind sie dunkler und in caput mortuum gehalten. Die restaurierte Raumfassung der drei mittleren Chorumgangskapellen zeigt den Zustand von 1867/69.

Treppenanlage vorgelagert werden musste, öffnet sich nach außen durch ein großes, von einer blendengegliederten und gestaffelten Wandvorlage bekröntes spitzbogiges Portal, durch das man die Vorhalle erreicht. Das erste Obergeschoss besitzt schlichte Blendengliederungen, darüber befindet sich das durch jalousienverkleidete Öffnungen erkennbare Geschoss mit der Glockenstube. Unmittelbar darüber sitzt in 46 m Höhe eine durch zahlreiche spitzbogige Arkaden geöffnete Aussichtsgalerie. Ihre Ecken sind durch spitzbehelmte Türmchen betont, die nach oben hin die pfeilerartigen Eckverstärkungen der unteren Geschosse abschließen und gestalterisch von den Bekrönungen der Stiegentürme an den Querhausgiebeln abgeleitet sind. Über dem leicht eingezogenen vierten Geschoss mit je drei schlanken Fenstern sitzen die Giebeldreiecke mit den Uhrzifferblättern. Zwischen ihnen setzt der achtseitige, mit Kupfer gedeckte Spitzhelm an.

An den Dom schließen sich an der Nordseite die um einen rechteckigen, stimmungsvollen Innenhof gelegenen zweigeschossigen

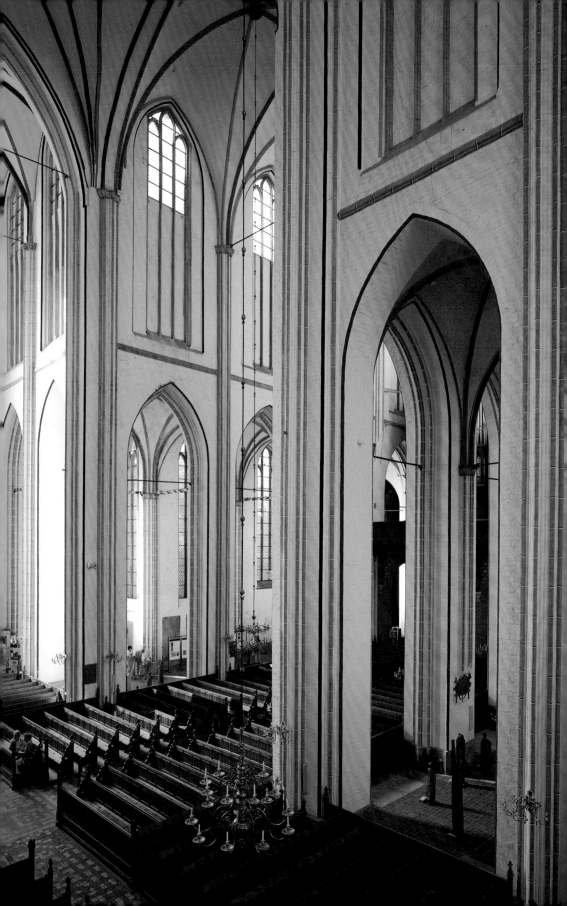

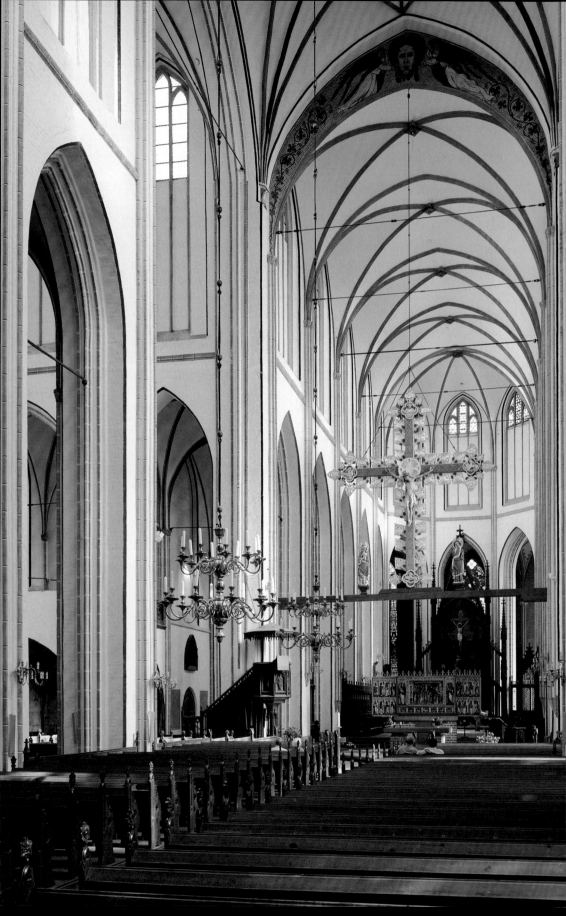

Am eindrucksvollsten ist das Innere aus der Vierung erlebbar, weil von hier aus fast alle Raumteile einsehbar sind. Hier wird als Besonderheit auch die durch das dreischiffige Querhaus entstandene zentralisierende Tendenz des Innenraumes sichtbar, die durch das quadratische Vierungsjoch mit seinem reichen Sterngewölbe noch unterstrichen wird. Nach Osten wandert der Blick zunächst in den Hohen Chor, im Mittelalter die durch den Lettner und die seitlichen Chorschranken abgeteilte Versammlungsstätte für den Bischof und sein Domkapitel. Nahezu ungehemmt kann der Blick über den Hauptaltar und unter der Triumphkreuzgruppe hinweg in diesen schönen hohen Raum schweifen. Durch die Arkaden sind die Chorumgangskapellen und Teile der Seitenschiffe sichtbar. Nach Westen geht der Blick durch das unverbaute Langhaus bis zur Turmostwand mit der Orgelempore oder in die begleitenden Seitenschiffe.

Die Proportionen des Inneren sind ausgesprochen harmonisch. Jochweite und -breite sowie die Raumhöhe verhalten sich wie 1:2:4 und stehen damit in einem für das menschliche Empfinden angenehmen Verhältnis. Freilich bleibt der Schweriner Dom mit seiner Raumhöhe von nur 26,5 m erheblich hinter Nachbarbauten wie der Nikolaikirche in Wismar (37 m) zurück, was aber seiner Wirkung keinen Abbruch tut.

Die Mittelschiffe von Chor und Langhaus sind im Wandaufbau zweizonig. Unten öffnen sie sich zu den Seitenschiffen bzw. dem Chorumgang mit den Kapellen zwischen den im Grundriss quadratischen, im Polygon geknickten Pfeilern durch hohe, sehr schlanke Spitzbogenarkaden. Sie wirken, als seien sie aus der Mauerfläche herausgeschnitten. Darüber setzen über einem umlaufenden profilierten Gesimsband die Obergadenfenster an, die in den unteren zwei Dritteln wegen der außen gegenlaufenden Seitenschiffs- bzw. Kapellendächer vermauert und nur im oberen Teil verglast sind. Die Vertikaltendenz des Wandaufbaus wird durch die zwischen den Arkaden ohne Unterbrechung bis zu den Gewölbeansätzen verlaufenden Wandvorlagen unter-

strichen. Sie bestehen aus halbrunden Vorlagen, die auf die Pfeilermitte gelegt wurden und mit ihren jeweils fünf Runddiensten bis zu den mit Blattwerk geschmückten Gewölbekonsolen durchlaufen.

Fast alle Raumteile besitzen Kreuzrippengewölbe, im Langhausmittelschiff sind zusätzlich Scheitelrippen eingezogen. Eine Ausnahme ist die Einwölbung des Querhausmittelschiffs. Die Seitenarme zeigen hier Netzgewölbe, das Vierungsjoch ein Sterngewölbe, dessen östlich verlaufende Rippen von stuckierten Atlantenfiguren getragen werden. Die Profile der Gewölbe- und Gurtrippen bestehen im Chor aus Rundstäben, im Schiff sind sie birnstabförmig. Die Schlusssteine wurden alle im 19. Jahrhundert erneuert.

Am Übergang vom Chor zum dreischiffigen Querhaus liegen im nördlichen bzw. südlichen Joch des östlichen Querhausseitenschiffes die beiden kreuzrippengewölbten ehemaligen Marienkapellen. Über ihnen befindet sich jeweils eine Empore, die im Mittelalter zweifellos liturgisch genutzt wurden. An den Pfeilern der Kapellen lässt sich ablesen, dass sie nachträglich eingefügt wurden. Hier finden sich die schönsten Kalkstuckkapitelle der

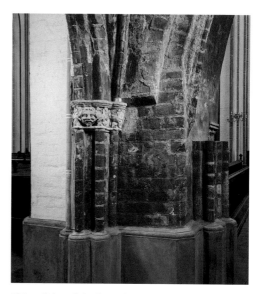

Südwestlicher Pfeiler der Taufkapelle mit Kapitell

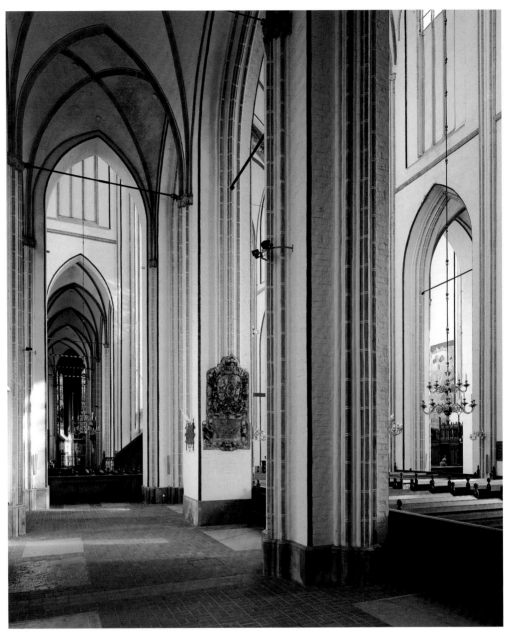

Blick durch das nördliche Langhausseitenschiff nach Osten

Gewölbekonsolen mit naturalistischem Blatt-
werk, in das Masken- und Fratzenköpfe, Vögel
und anderes Getier eingefügt sind. Die übri-
gen Stuckkapitelle in Chor und Schiff sind
wesentlich schlichter.

Heute dominiert im Dom die Ausstattung,
die im Zusammenhang mit der Instandsetzung
des Inneren 1866/69 entstanden ist. Dazu
gehören die Kanzel und alle Gestühle, die
Orgel, die Windfänge und der Großteil der

Leuchter und Wandarme. Trotz einer zeitlichen Differenz von wenigen Jahrzehnten sind auch der 1845 entstandene Altar im Hohen Chor und die in der Mitte und gegen Ende des 19. Jahrhunderts gestifteten Glasfenster dazu zu rechnen. Mit der Neuaufstellung des Lettneraltars 1949 und der Anbringung der aus der Wismarer Marienkirche stammenden Triumphkreuzgruppe sind in jüngster Zeit neue, den Raum entscheidend mitprägende Akzente gesetzt worden.

## Wand- und Gewölbemalerei

Die bescheidenen Reste mittelalterlicher Wand- und Gewölbemalerei, die heute im Dom betrachtet werden können, lassen kaum erahnen, welchen Umfang die Ausmalungen im Mittelalter hatten und wie entscheidend sie das Aussehen des Inneren geprägt haben müssen.

Der bedeutendste Teil dieser mittelalterlichen Fresken erhielt sich in der heutigen Taufkapelle, der historischen Mariae-Himmelfahrtskapelle im nördlichen Querhausarm. Die Malereien bedecken die vier Felder des Kreuzrippengewölbes und einen Teil der Nordwand. Sie wurden bei der großen Domrestaurierung 1866 entdeckt, aber größtenteils wieder überstrichen. 1960 wurden die Malereien erneut freigelegt und wiederhergestellt, 2004 abermals restauriert. Entstanden sind sie nach der Fertigstellung der Kapelle um 1330.

In den Gewölbefeldern überlagern sich Malereien aus zwei Phasen. Eine ältere besteht aus vegetabilischem Blattwerk, über das später Weinranken gemalt wurden, in die nach unten zunehmend kleiner werdende Medaillons eingefügt sind. In den großen Medaillons am Scheitel erkennt man die Symbole der vier Evangelisten, daran schließen sich vier Darstellungen thronender Könige und Propheten des Alten Testamentes an. Die kleinen Medail-

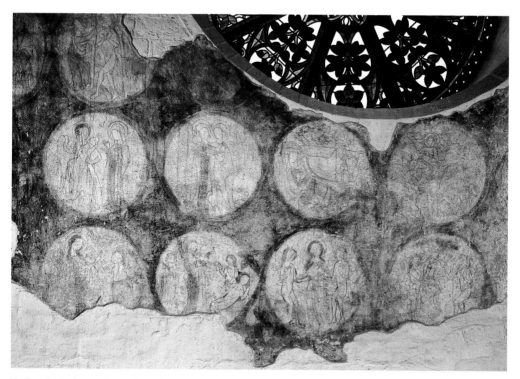

Taufkapelle, Fresken an der Nordwand (siehe Schema Seite 34)

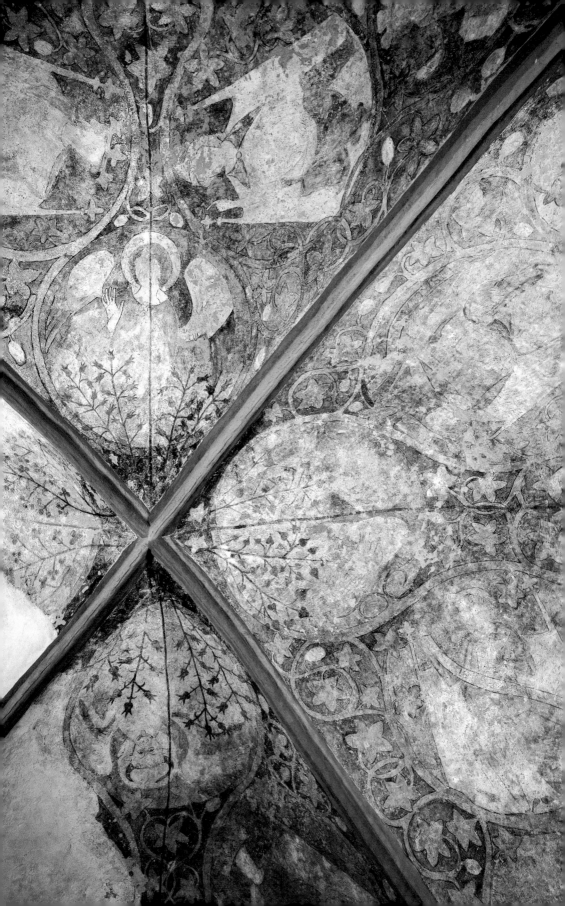

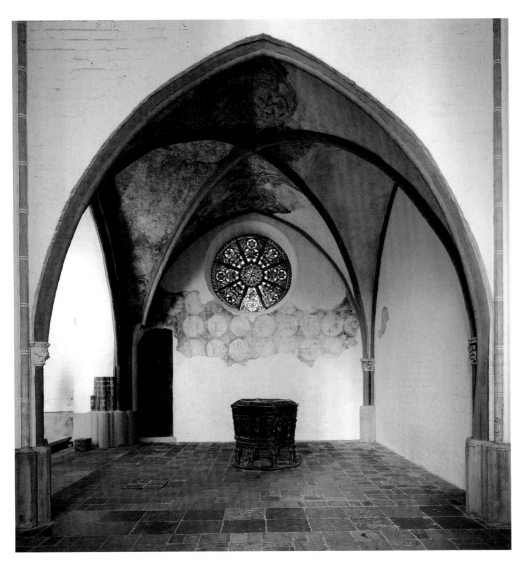

Taufkapelle

lons schließlich sind mit alttestamentlichen Szenen gefüllt, die zum Kreis der viel dargestellten Gleichnisse gehören: Jonas mit dem Walfisch, Simson mit dem Löwen und der Pelikan mit seinen Jungen. Kunsthistorische Vergleiche haben gezeigt, dass die Maler der Gewölbefresken aus dem lübisch-hansischen Umkreis stammen, also aus der näheren Umgebung Schwerins, wobei ihr Stil offensichtlich auch durch Einflüsse aus dem niedersächsisch-rheinischen Kunstkreis geprägt wurde.

Die Malereien an der Nordwand sind stilistisch und technisch davon zu unterscheiden. Was wir heute in drei unvollständig erhaltenen Reihen sehen, sind die in Rötel angefertigten Vorzeichnungen der ansonsten verloren gegangenen Wandmalereien. Ursprünglich waren diese in das gemalte Astwerk eines Baumes eingebettet und wurden durch die nachträgliche Vergrößerung des Radfensters bereits teilweise zerstört. Zu erkennen sind mehrere Szenen alt- und neutestamentlicher Darstel-

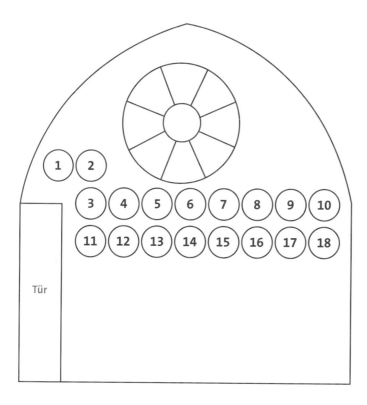

**Fresken an der Nordwand
der Taufkapelle**
Schematische Darstellung

1 12-jähriger Jesus
   im Tempel
2 Taufe Christi
3 Verkündigung an Maria
4 Heimsuchung
5 Geburt Christi
6 Anbetung der Hirten
7 Bethlehemitischer
   Kindermord
8 Flucht nach Ägypten
9 Drei Weise aus dem
   Morgenland
10 Reste (nicht deutbar)
11 Erschaffung Adams
12 Erschaffung Evas
13 Ehestand Adams
   und Evas
14 Sündenfall
15 Vertreibung aus dem
   Paradies
16 Eva bei der Hausarbeit
17 Adam bei der Feldarbeit
18 Kains Brudermord

lungen, die typologisch aufeinander bezogen sind. In der unteren Reihe finden wir alttestamentliche Motive von der Erschaffung Adams bis zum Brudermord Kains. In der Reihe darüber werden acht neutestamentliche Szenen aus der Marien- und Christusgeschichte sichtbar. Links oben blieben nur zwei Medaillons mit dem zwölfjährigen Jesus im Tempel und seiner Taufe durch Johannes erhalten.

Der Ausmalung der Taufkapelle liegt ein reiches ikonographisches Programm zugrunde. Es umfasst die dem Erlösungstod Christi vorausgehenden heilsgeschichtlichen Ereignisse, die in den Propheten-, Königs- und Evangelistendarstellungen der Gewölbemalerei sichtbar werden (Baier).

Die Malereien in der im Chorscheitel gelegenen Hl.-Blut-Kapelle sind dagegen eindeutiger auf die hier lokalisierten historischen Bezüge angelegt. Dies ergab sich allein schon durch die lange Nutzung als Grablege der Grafen von Schwerin bzw. Herzöge von

Mecklenburg. 1839 entdeckte man an den Wänden insgesamt acht Darstellungen von hier vom 12. bis 15. Jahrhundert bestatteten fürstlichen Stiftern und restaurierte die Wandgemälde. Nach der Bestimmung der Kapelle zur Grablege des Großherzoglichen Hauses wurden die Wandbilder mit dem Putz abgeschlagen. Durch den Hofmaler Carl Schumacher wurden zuvor Kopien angefertigt, die vermutlich Theodor Fischer wenig später in ein Aquarell mit der Darstellung der acht Grafen und Herzöge umsetzte. Dabei wurden die Bilder, den Gepflogenheiten der Zeit entsprechend, geschönt.

Auf den Außenflächen der Chorpfeiler, die der Hl.-Blut-Kapelle zugewandt sind, wurden 1866 weitere Wandgemälde entdeckt. Es handelte sich um zwei übereinander angeordnete Heilige in gemalten Wimpergnischen. Die stark restaurierten Darstellungen sind um 1325 entstanden und stellen oben die beiden Johannes', unten Michael und Katharina dar.

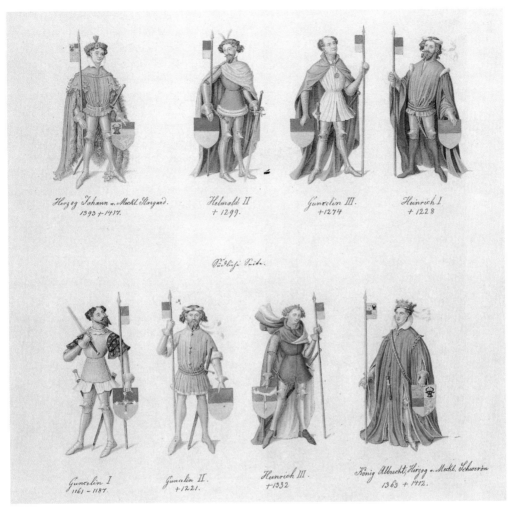

Th. Fischer (?), Fresken in der Hl.-Blut-Kapelle, Aquarell, um 1845

Stark restauriert und deshalb in ihrer künstlerischen Aussage nur eingeschränkt zu bewerten sind die noch erhaltenen Wandmalereireste in der Sakristei im Kapitelhaus, darunter über der Tür zum südlichen Chorseitenschiff eine überlebensgroße Madonnendarstellung. Dies gilt auch für die Darstellung am Versprung des Vierungsgewölbes, wo vor dem Hintergrund einer von anbetenden Engeln flankierten roten Scheibe ein bärtiger Männerkopf dargestellt ist, der nach vorsichtigen Schätzungen im 2. Viertel des 15. Jahrhunderts entstanden sein könnte. Die Deutung bereitet

Schwierigkeiten. Es gibt gewichtige Argumente sowohl für die Annahme, dass es sich um einen Christuskopf mit Nimbus handelt als auch für die Feststellung, die Darstellung illustriere mit dem auf einer blutigen Schale liegenden abgeschlagenen Haupt Johannes des Täufers das Motiv der so genannten »Johannesschüssel«.

Einige Mühe bereitet es auch, in dem stark fleckigen Wandbereich links oberhalb des Marktportals die überlebensgroße Gestalt des im späten Mittelalter besonders beliebten hl. Christophorus zu erkennen. Der Riese, der

nach der Legende den Christusknaben über den Fluss trug und dessen Bedeutung am erheblichen Gewicht erkannte, ist hier als rotgewandeter blonder Mann mit einem großen Ast als Gehhilfe dargestellt. Das Kind sitzt auf seiner Schulter. Man war damals der Überzeugung, ein Blick auf das Bild dieses Heiligen schütze vor dem plötzlichen Tod. Schon 1663 wird von diesem Fresko berichtet. Obwohl es mit Sicherheit auf mittelalterliche Vorbilder zurückgeht, handelt es sich bei dem Malereirest möglicherweise um eine Übermalung aus dem 16. Jahrhundert.

## Glasmalerei

Ähnlich wie die Wandmalereien war in der Vergangenheit neben der liturgischen Ausstattung auch die farbige Verglasung der Fenster von größter Bedeutung. Sie schloss den Raum optisch gegen die Außenwelt ab und bewirkte eine Transparenz, die die Illusion vom Kirchenraum als Abbild des himmlischen Jerusalem unterstrich. Die bescheidenen Reste der mittelalterlichen Verglasung erlauben es nicht, zum Bildprogramm und der künstlerischen Ausgestaltung der mehrfach erneuerten und ergänzten Verglasung konkrete Aussagen zu treffen. Der kleine überkommene Bestand ist seit den 1970er Jahren in der südwestlichen Chorumgangskapelle zusammengefasst. Die älteste Scheibe (oben) entstand Ende des 13. Jahrhunderts wohl nach Fertigstellung des gotischen Chorneubaues und zeigt eine farblich sehr schöne Darstellung eines jugendlichen Schreibers. Vielleicht ist es ein Bild des Kirchenpatrons, des Evangelisten Johannes. Die drei übrigen Scheiben sind im 14. Jahrhundert entstanden. Dazu gehört ein in reiches Eichenlaub eingebettetes Medaillon mit dem Kopf eines bärtigen älteren Mannes, der durch seinen spitzen Hut als Jude gekennzeichnet ist und wohl einen Propheten darstellt. Die mittlere Scheibe der unteren Reihe stellt den Apostel Petrus dar, kenntlich am großen blauen Schlüssel. Aus einem Passionszyklus stammt die linke Scheibe mit der Dar-

Ehem. Hl.-Blut-Kapelle, Fresko am Chorumgangspfeiler
(Johannes Evangelist)

Südöstliche Chorumgangskapelle,
mittelalterliche Scheibe mit
Schreiber (Johannes Evangelist?)

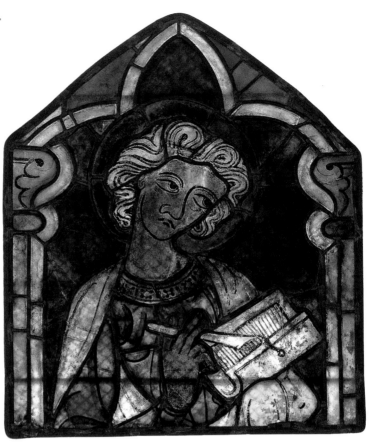

stellung des Gebetes Christi am Ölberg. Die
mehrstrahligen Sterne dürften als Füllsel in
den Fensterzwickeln gedient haben, ein weite-
res Relikt ist Teil einer architektonischen Rah-
mung.

In der gegenüberliegenden nordwestlichen
Chorumgangskapelle sind im Fenster über
dem Christoph-Grabmal einige Ornament-
und Inschriftenscheiben eingebaut worden.
Sie gehören inhaltlich mit Ausnahme der im
linken Fenster befindlichen Schriftscheibe
nicht zu diesem Grabmal, kommen ihm mit
ihrer Entstehung um 1615 zeitlich aber nahe.
Die obere Scheibe mit den drei verschlunge-
nen Engelsköpfen ist ikonographisch schwer
zu deuten. Sie könnte ein Sinnbild der Dreifal-
tigkeit, aber auch nur schmückendes Beiwerk

sein. Immerhin belegen die Scheiben, dass die
Kunst der Glasmalerei in nachmittelalter-
licher Zeit offensichtlich immer noch gepflegt
wurde, auch wenn sie technisch und künstle-
risch nicht an die gotischen Vorbilder an-
knüpfte.

Dies tat auch Ernst Gillmeister (1817–87)
nicht, der 1842 nach dem plötzlichen Tod
Großherzog Paul Friedrichs den Auftrag er-
hielt, die drei Fenster der ehemaligen Hl.-
Blut-Kapelle nach einer Idee des preußischen
Königs Friedrich Wilhelm IV. mit Glasgemäl-
den zu schmücken. Die Kartons (Entwürfe)
lieferte der in Berlin tätige Hofmaler Peter
Cornelius (1783–1867), ihre Umsetzung er-
folgte in der Werkstatt von Ernst Gillmeister
in Schwerin. Mit der aus der Porzellanherstel-

37

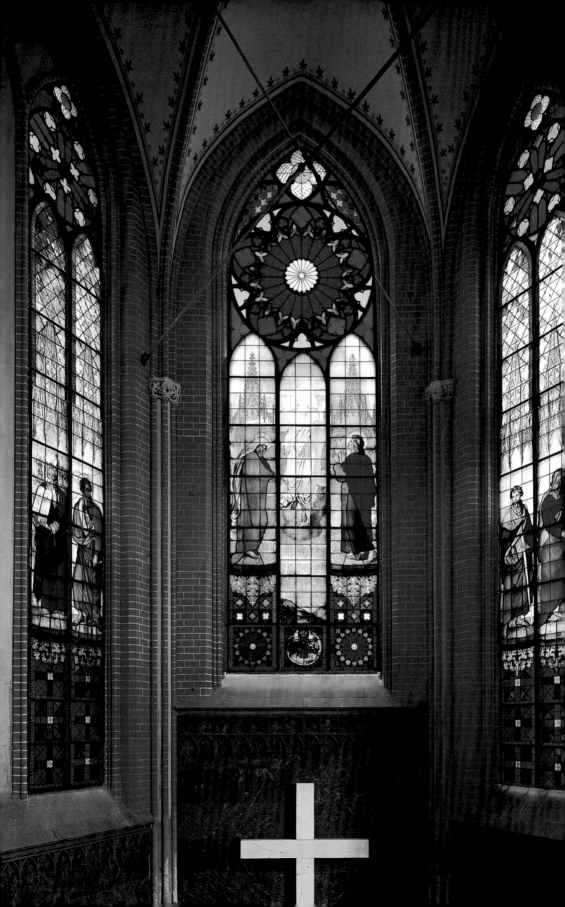

lung übernommenen Schmelzfarbentechnik gestaltete Gillmeister farblich sehr intensive Fenster, die in der Mitte den auffahrenden Christus zwischen Johannes und Maria, in den Seiten Moses und Petrus bzw. Paulus und Jesaja zeigen. Zu Weihnachten 1845 wurde die Kapelle eingeweiht.

Von 1994–98 war wegen erheblicher Korrosionsschäden und mechanischer Zerstörungen sowohl an den eisernen Flach- und Rundstabprofilen der Fenstermaßwerke als auch an den Glasscheiben eine umfassende Restaurierung erforderlich, die wegen der nationalen Bedeutung dieser technisch und künstlerisch hervorragenden Glasgemälde durch ein Programm der Deutschen Bundesstiftung Umwelt gefördert wurde. Dabei konnte die weitgehend verlorene Christusfigur des Mittelfensters nach einem erhaltenen Foto des Kartons von Cornelius auf fotomechanischem Weg im Siebdruckverfahren ergänzt werden. Die originalen Scheiben werden seitdem durch eine Außenschutzverglasung vor schädlichen atmosphärischen Einflüssen bewahrt.

Gillmeister hat 1845 für das Fenster über dem damaligen Turmportal auch das so genannte »Weihnachtsfenster« nach einem Entwurf von Gaston Lenthe angefertigt. Es wurde nach dem Neubau des Turmes 1893 in die südliche Turmnebenhalle umgesetzt und um eine Rahmenarchitektur sowie im unteren Teil mit Bildern des alten und neuen Turmes sowie Hinweisen auf den Grafen Bernstorff als den Stifter des Neubaues ergänzt.

An die mittelalterliche Glasmalerei knüpfen die Farbverglasungen an, die gegen Ende des 19. Jahrhunderts in der Werkstatt von Oidtmann in Linnich (Rheinland) im Auftrag von Mitgliedern des großherzoglichen Hauses für die beiden Chorumgangskapellen neben der Hl.-Blut-Kapelle angefertigt und die bereits 1975 restauriert wurden. Sie zeigen, eingebettet in reiche gotisierende Architektur und begleitet von biblischen Figuren, die Verklärung (links) bzw. Auferstehung Christi (rechts). In diesen zeitlichen Zusammenhang gehört auch das »Tauffenster« in der nördlichen Turmnebenhalle.

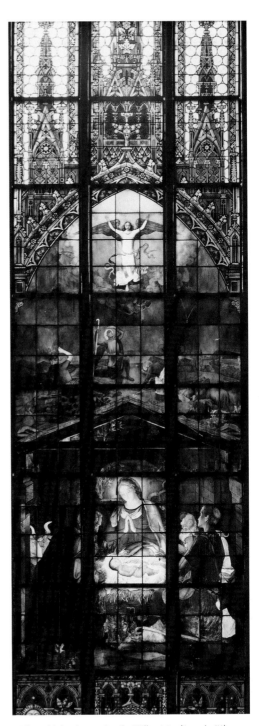

Weihnachtsfenster von Lenthe/Gillmeister (Ausschnitt)

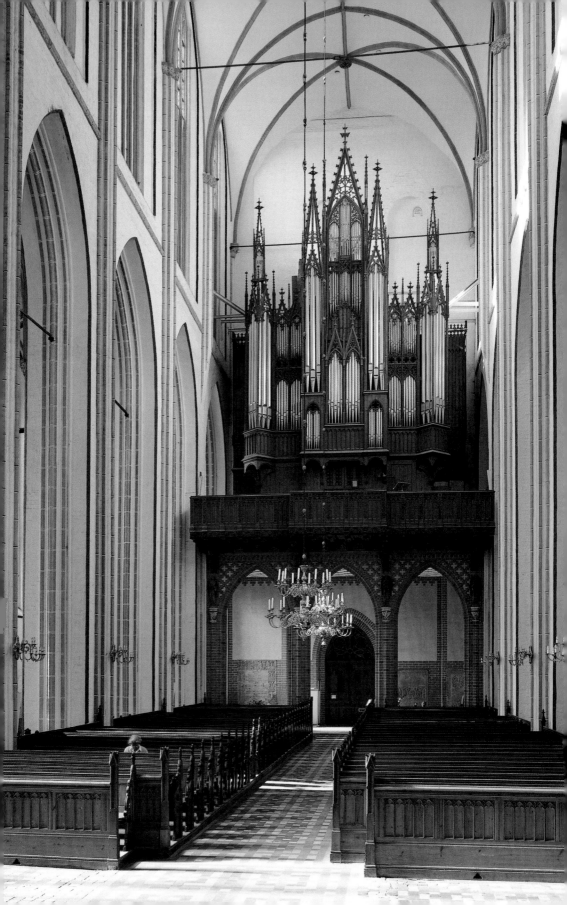

# Ausstattung

Die historische Ausstattung des Schweriner Domes beschränkt sich auf wenige Stücke und entbehrt spektakulärer Kunstwerke. Das mag angesichts der Bedeutung des Gebäudes als Kathedralkirche eines mittelalterlichen Bistums und eines über Jahrhunderte hinweg als Zentrum des gesellschaftlichen Lebens dienenden Gebäudes verwundern. Die Erklärung liefert die Geschichte.

Für das Mittelalter ist anderes überliefert. Zu der farbigen Ausgestaltung des Inneren, die erheblich von den schon erwähnten, in die Innenarchitektur integrierten Freskomalereien und farbigen Fensterverglasungen geprägt wurde, kam eine umfangreiche Austattung. Alte Berichte lassen erahnen, dass diese sowohl hinsichtlich der Anzahl als auch ihrer künstlerischen Qualität mit der Ausstattung anderer großer Kirchen im südlichen Ostseeküstengebiet konkurrieren konnte. Allein der den Hohen Chor vom Gemeindehaus trennende hölzerne Lettner in Höhe des ersten Chorpfeilerpaares war ein Gesamtkunstwerk aus zahlreichen Einzelteilen. Er hatte die Gestalt einer breiten Barriere mit einer Plattform, auf der ein Sängerchor Platz fand. Seine Front war mit Schnitzfiguren, Gemälden und einer Uhr geschmückt, über ihm befand sich eine Triumphkreuzgruppe. Vor ihm stand der Laienaltar, der heutige Hauptaltar. Neben den Altären, an denen eine Vielzahl von Geistlichen Dienst tat, waren zahlreiche Einzelplastiken, kultisch genutzte Möbel zur Unterbringung von wertvollem metallenem Gerät, Leuchter, das Gestühl von privilegierten Vereinigungen oder Einzelpersonen und die in den Boden eingelassenen Grabplatten aus Metall und Stein bestimmend für den Raumeindruck.

Nach der Einführung des evangelischen Gottesdienstes 1552 verlor der Dom viele seiner nun nicht mehr benötigten Ausstattungsstücke. Das »Vorzeichnis der Altar im Thumb zu Schwerin vom 21. Augusti Anno 1553« – das war kurz nach Einführung des evangelischen Gottesdienstes im Dom – zählt die damals noch vorhandenen Stücke des mittelalterlichen Inventars auf. Unter ihnen waren noch alle 42 Altäre. Ein weiteres »Inventarium« aus dem Jahre 1663 schildert die Örtlichkeiten der Kirche und die dort vorhandenen Kunstwerke. Es berichtet, dass im Hohen Chor ein Altar stand, den wir als den heutigen Hauptaltar identifizieren können. Es heißt: »Des Altarß Tisch ist gemauert und oben auff ein breiter Stein geleget, darüber die Paßion Christi, nebenst begrebnuß und hellenfarth, aus Stein sehr wol gehawen. Daran zweyne Flügel mit Hespen, worauff die Apostel gehawen, auch vnter dem Schnitzwerck vnd Flügeln, nebenst noch 2 andern Figuren gemahlet vnd zimblich vergüldet.« (zitiert nach Lisch 1871)

Für die Zeit nach 1552 wurden lange Predigtgottesdienste üblich, deshalb wurde sowohl für die fürstlichen Gottesdienstbesucher als auch die Bürger der Stadt Gestühl benötigt. Deshalb brach man zur Gewinnung von Platz 1585 den Lettner ab. Langhaus und Querschiff reichten für die Schweriner Stadtgemeinde offenbar nicht mehr aus.

Als ebenso wichtig sah man die Errichtung einer neuen Kanzel an, die 1570 am mittleren nördlichen Langhauspfeiler entstand. Ihr gegenüber ließen sich die Herzöge 1574 von Hofbaumeister Christoph Parr eine reich gezierte Empore errichten.

Die Verwendung der Kirche als Lazarett und Futtermagazin in den Jahren der Napoleonischen Besetzung Schwerins 1806 bzw. 1813 blieb bei der Ausstattung nicht ohne Folgen. Deshalb wurde bereits 1810 eine umfassende Restaurierung beschlossen, die wegen erneuter kriegerischer Ereignisse erst 1813 unter Leitung des Hofbaumeisters Johann Georg Barca beginnen konnte und 1815 abgeschlossen wurde. Unter dem Einfluss klassizis-

tischen Gedankenguts und rationalistischer Vorstellungen trennte man sich damals von fast allen noch vorhandenen historischen Ausstattungsstücken, insbesondere denen, die man mit dem katholischen Kult aus mittelalterlicher Zeit in Verbindung brachte. Als einziges Dokument dieser Instandsetzung hat sich im nördlichen Chorseitenschiff eine zweiflügelige Tür erhalten, durch die vom Dom aus die Thomaskapelle erreichbar ist. Weitere Verluste an mittelalterlichen Ausstattungsstücken brachte die Restaurierung von 1866/69.

## Altar im Hohen Chor

Der neugotische Altaraufbau im Scheitel des Binnenchores diente bis zur Wiederaufstellung des Loste-Altars im vierungsnahen Bereich des Chores im Jahre 1949 als Hauptaltar des Domes. Er ist 1845 im Zusammenhang mit der Neugestaltung der Hl.-Blut-Kapelle als großherzogliche Grablege entstanden. An seiner Gestaltung hat der Schöpfer der Fenster in der ehemaligen Hl.-Blut-Kapelle, Peter Cornelius, beratend mitgewirkt. Historische Darstellungen des Dominneren lassen vermuten, dass hier zuvor die Figuren der mittelalterlichen Triumphkreuzgruppe als Altaraufsatz gedient haben. Das geschnitzte architektonische Rahmenwerk des jetzigen Altars geht auf einen Entwurf des Architekten Hermann Willebrand zurück, der zusammen mit Georg Adolph Demmler an der Umgestaltung der Chorscheitelkapelle als Grabkapelle für den 1842 verstorbenen Großherzog Paul Friedrich beschäftigt war. Das Kreuzigungsgemälde schuf der Schweriner Hofmaler Gaston Camillo Lenthe (1805–60). Es stellt das Geschehen am Hügel Golgatha mit der Kreuzigung Christi in einer für die spätromantische Zeit typischen idealisierenden Weise dar.

Vor dem Altar stehen an den Seitenwänden die bei der großen Restaurierung 1867/69 entstandenen, sich an mittelalterlichen Vorbildern orientierenden Gestühle. Das auf der Südseite besonders reich ausgeführte ist das Fürstengestühl. Hier nahm bei seinen Gottesdienstbesu-

chen der Landesherr Platz, der laut Kirchenverfassung von der Einführung der Reformation bis zum Sturz der Monarchie Oberbischof der mecklenburgischen Kirche war.

## Hauptaltar

Liturgischer Mittelpunkt des Domes ist zweifellos der jetzige Hauptaltar, der ursprünglich vor dem Lettner, heute fast an gleicher Stelle im ersten westlichen Joch des Chores steht.

Der spätgotische Altaraufsatz war bereits 1815 zur Seite gestellt und 1866 aus dem Dom an die Altertümersammlung abgegeben worden. Aus der Mittelaltersammlung des jetzigen Staatlichen Museums kehrte er nach seiner Restaurierung 1949 anlässlich der 700-Jahrfeier der Domweihe als Geschenk der damaligen Landesregierung an seinen angestammten Platz zurück.

Eine bei der Restaurierung am unteren Rand des Schreins angebrachte lateinische Inschrift ist die verkürzte Wiedergabe der nach einer älteren Überlieferung einst am Blattkamm befindlichen geschnitzten Schriftleiste: »Anno domini MCCCXCV reverendus in Christo pater et dominus D. Conradus Loste episcopus Sverinensis hanc tabulam de propriis suis donavit« (Im Jahre des Herrn 1495 hat Christus zu Ehren der Vater und Herr Doctor Conrad Loste, Bischof von Schwerin, diese Tafel auf seine Kosten geschenkt).

Der Aufsatz ist ein Kompositstück, das aus insgesamt vier verschiedenen Teilen besteht. Ältester Teil ist die in die Mitte eingefügte, aus münsterländischem Baumburger Sandstein gefertigte Relieftafel, die nach ihren stilistischen Merkmalen schon um 1420/30 entstanden sein muss. Die übrigen Teile sind Schnitzarbeiten aus Eichenholz. Dazu gehören die beiden großen Standfiguren beiderseits des Mittelreliefs, die am Ende des 15. Jahrhunderts entstanden, sich stilistisch aber von den etwa gleichaltrigen, in zwei Reihen übereinander angeordneten Figuren der Seitenflügel unterscheiden. Die auf den Flügelrückseiten einst vorhandene Tafelmalerei ist inzwischen

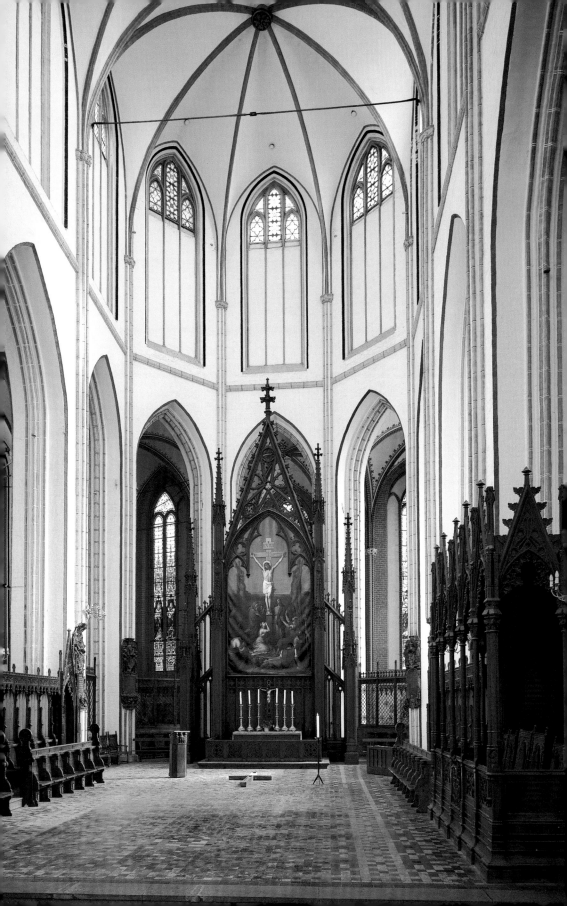

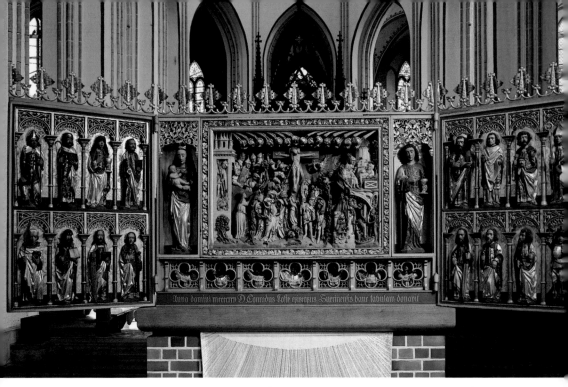

Hauptaltar, Gesamtansicht. Links und rechts der Mitteltafel die Titelheiligen des Domes: Maria und der Evangelist Johannes. Figuren im linken Flügel (von li. oben nach re. unten): Martin, Jacobus maj., Johannes Ev., Petrus, Ansverus, Philippus, Simon v. Kana, Judas Thaddäus. Figuren im rechten Flügel: Andreas, Matthäus, Bartholomäus, Leonhard, Thomas, Jacobus min., Mathias, Georg

bis auf minimale Reste verloren gegangen. Ihre Motive waren dem Marienleben entnommen. Den unteren Abschluss bildet ein nicht passgenauer Kasten mit einer Reihe von sieben Büsten hinter Gittermaßwerk. Er stammt aus einem anderen Aufsatz und wurde angeblich (nach Hegner) 1815 hinzugefügt. Ein bei der letzten Restaurierung rekonstruierter Maßwerkkamm bildet den oberen Abschluss von Schrein und Flügeln.

Das ikonographische Programm des Aufsatzes wird von der Mitteltafel dominiert. In dem Relief mit seiner räumlichen Tiefe fällt unter der oberen Kante die wie auf einer Perlenschnur aufgereihte Gruppe von 14 Engelhalbfiguren auf, die sich mit ihrer Kopfüberhaltung aus ihrer himmlischen Sphäre heraus dem irdischen Geschehen zuwenden. Zentrale Darstellung ist die Kreuzigung. Sie bleibt hier allerdings auf Christus beschränkt, die beiden im biblischen Bericht genannten Schächer fehlen. Dem Geschehen wohnen die vom Passionsbericht geschilderten Personengruppen bei, so links vom Kreuz neben Johannes die drei klagenden Marien und Longinus mit der Lanze. Ihn trifft ein Blutstrahl Christi, der ihn nach der Legende wieder sehend machte. Rechts steht unter anderen der gläubig gewordene römische Hauptmann. Die Bildmitte wird links durch einen Lebensbaum, rechts durch einen Lorbeerbaum von weiteren Darstellungen abgesetzt. Links bewegt sich der Zug mit dem kreuztragenden Christus aus einem mittelalterlich bewehrten, mit der Figur des hl. Georg geschmückten Stadttor heraus in die Szene, rechts ist oben das von den Soldaten bewachte, verschlossene Grab Christi in Jerusalem zu sehen. Von links kommend steigt der mit der Siegesfahne versehene Christus in die Vorhölle hinab, wo er die aus der Hölle kommenden erlösten Seelen empfängt. In die weit aufgerissenen Höllenrachen ist wie ein Marterpfahl ein Stamm gestellt, der ein Schließen des Schlundes verhindert. Zahlreiche Teufelchen martern die Seelen der Verdammten.

Den besonderen Reiz der Darstellung macht eine Vielzahl von Genreszenen aus, die über das gesamte Relief verstreut sind, seien es die das Blut Christi auffangenden Engel, die am unteren Rand in ihre Baue flüchtenden Füchse, die offenstehende Tür des Zauns am Garten Gethsemane oder die mitunter recht unanständig agierenden Teufelchen.

Die Schweriner Tafel ist nicht das einzige Beispiel dieser ungewöhnlichen Kombination von Passionsberichten. Wohl aus derselben Werkstatt stammen zwei weitere Beispiele aus den Domen in Ratzeburg und Lübeck. Das letztere, heute im Lübecker St. Annen-Museum befindliche Stück wird aus stilistischen Gründen bereits um 1405 datiert, das Ratzeburger Exemplar entstand etwas später, wohl um 1440. Beide Reliefs weichen von dem Schweriner Beispiel dadurch ab, dass sie anstelle der Vorhölle die Grablegung und Auferstehung zeigen. Ein weiteres Relief in der Kreuzkirche in Anklam fällt insofern aus dem Rahmen, als es seine Darstellung auf die Kreuzigung beschränkt, zu der aber hier die beiden Schächer gehören.

Typisch für den weichen Stil des frühen 15. Jahrhunderts sind die gelösten Bewegungen der Beteiligten und die fließenden, alle harten Brüche vermeidenden Gewänder. Durch kunsthistorische Vergleiche scheint die Herkunft der Tafel aus Lübeck sicher. So ließen sich beispielsweise an den erhaltenen originalen Engelsköpfchen über dem Kreuz Ähnlichkeiten zu den Figuren der törichten Jungfrauen aus der Kirche des Lübecker Burgklosters herstellen. Für die Datierung in die Zeit um 1420/30 sprechen die Einflüsse der burgundischen Kunst, die sich besonders bei den Kostümen zeigen.

Gegen Ende des 15. Jahrhunderts hat man die Tafel in den heutigen Aufbau integriert, möglicherweise in der Lübecker Werkstatt des Henning von der Heide. Zu Lübeck hatte der Stifter enge Beziehungen, war er doch bis

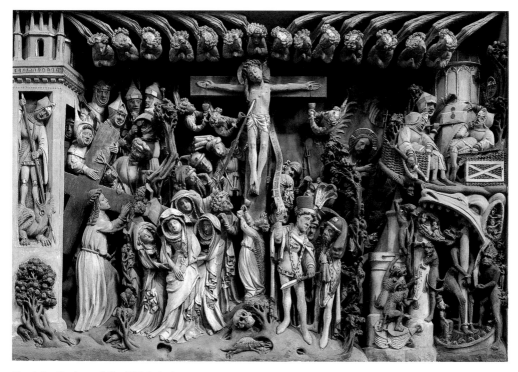

Hauptaltar, Passionsrelief im Mittelschrein

45

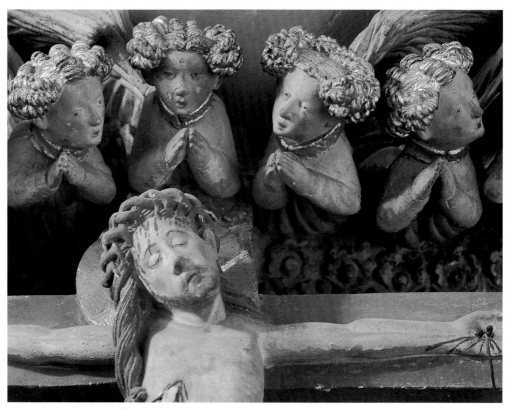

Hauptaltar, Detail aus dem Passionsrelief (Kopf des Gekreuzigten und Engel)

1495 auch Mitglied des dortigen Domkapitels und kannte zweifellos die führenden Werkstätten der Hansestadt.

Zu Seiten der Mitteltafel erhielten die Titelheiligen des Domes einen Ehrenplatz. Maria wird mit dem Christusknaben dargestellt, der Evangelist Johannes mit dem Giftbecher, der ihn töten sollte. In den Flügeln befinden sich insgesamt sechzehn weitere Figuren, darunter die an ihren Attributen erkennbaren zwölf Apostel. Die Aufnahme der vier Heiligen am jeweils äußeren Ende der Reihe in das Bildprogramm muss dem Stifter wichtig gewesen sein. Sie tauchen zum Teil auch in anderen von ihm in Auftrag gegebenen Arbeiten auf. Es sind oben links der Bischof Martin von Tours, hier gekennzeichnet durch einen sich am Boden fortbewegenden Krüppel. Links

unter ihm steht der im Nachbarbistum Ratzeburg besonders verehrte Abt Ansverus, der bei der Missionierung der Obotriten 1060 gesteinigt wurde. Er ist durch den Palmzweig und mehrere Steine als Märtyrer gekennzeichnet. Im rechten Flügel steht in der oberen Reihe außen der hl. Leonhard mit den Schließwerkzeugen, die ihn als Patron der Gefangenen ausweisen. Er wurde vor allem in Süddeutschland und Österreich vom Volk sehr verehrt und war wie der unter ihm stehende heilige Georg einer der 14 Nothelfer. Im mittelalterlichen Mecklenburg gehörte der erfolgreich gegen den Drachen zu Felde gezogene Georg zu den beliebtesten Heiligen, vermittelte er doch das Gefühl der Sicherheit.

In der Predella befinden sich sieben maßwerkverzierte Vierpassnischen, hinter denen

Hauptaltar, Detail aus dem Passionsrelief (Höllenrachen)

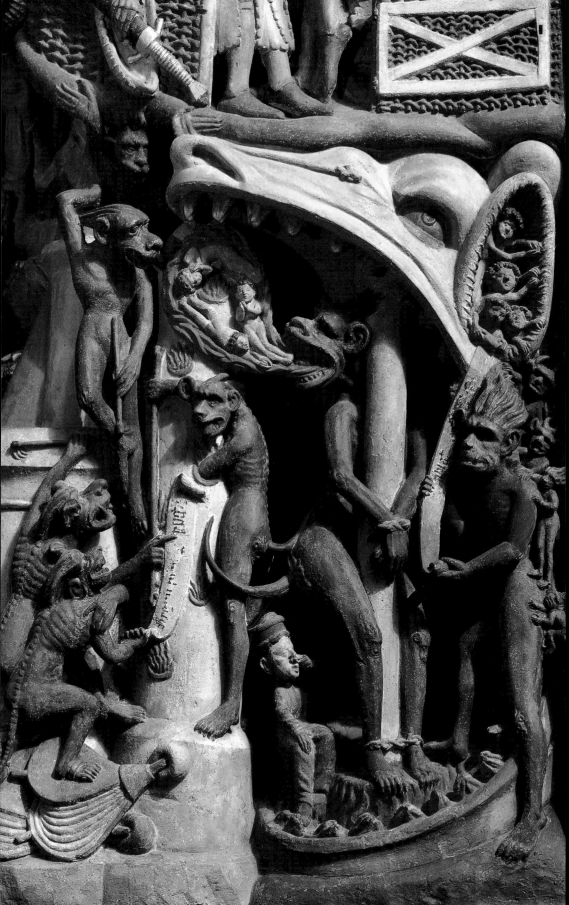

Halbfiguren mit Spruchbändern sichtbar sind. Die mittlere Figur ist ein gekröntes Haupt und stellt wohl König David dar, die übrigen werden als alttestamentliche Propheten gedeutet. Aus christlicher Sicht haben sie die Ankunft als Messias verkündigt.

Der Bereich vor dem Altar ist 1985 nach einem Entwurf von Gisbert Wolf neu gestaltet worden. Am auffälligsten ist das in das Podest eingelegte Labyrinth. Dieses uralte kultische Symbol hatte schon die frühchristliche Kunst übernommen, und auch in den hochmittelalterlichen Kathedralen Frankreichs ist es anzutreffen. Es soll den langen ausdauernden Weg symbolisieren, den Menschen zurücklegen müssen, um im Ziel auf Christus zu stoßen.

## Triumphkreuzgruppe

Die auf einem mächtigen Eichenholzbalken zwischen dem westlichen Pfeilerpaar des Chores aufgestellte Triumphkreuzgruppe ist kein Teil des originären mittelalterlichen Inventars des Domes. Das monumentale Eichenschnitzwerk – die Höhe des Kreuzes beträgt 7,14 m – aus der Zeit des so genannten »weichen Stils« um 1420 gehörte einst zur Ausstattung der Ratspfarrkirche St. Marien in Wismar. 1749 war die Gruppe im Zusammenhang mit der Aufstellung eines barocken Hauptaltars von ihrem angestammten Platz im Chor entfernt und auf eine Grabkapellen-Schauwand versetzt worden. Damals wohl farblich erneuert, hatte 1895 eine weitere Instandsetzung stattgefunden. Bei dem Bombenangriff auf Wismar im April 1945 waren die Plastiken schwer beschädigt worden. Sie waren von ihrem Standort herabgestürzt, der Querbalken des Kreuzes war zerbrochen, die Christusfigur hatte einen Arm verloren und zahlreiche Weinblätter und Evangelistenreliefs waren verloren gegangen. Nachdem die Ruine der Marienkirche 1960 mit Ausnahme des Turmes gesprengt und abgetragen wurde, bot sich eine Umsetzung in den Schweriner Dom an, weil hier eine Aufstellung der Triumphkreuz-

gruppe in einer ihr räumlich und auch qualitativ angemessenen Umgebung möglich war. So kam das Bildwerk 1976 als Dauerleihgabe nach Schwerin. Die in mehrere Etappen unterteilten Restaurierungsarbeiten begannen in den späten 1980er Jahren. 1989 wurde zunächst das Kreuz aufgestellt, 2002 folgten dann auch die Figuren.

Zuvor musste das Konzept für die Wiederherstellung festgelegt werden. Neben der relativ einfachen Entscheidung für die Ergänzung der fehlenden Teile war die Festlegung der Farbgebung das wichtigste, aber auch schwierigste Problem. Durch die restauratorischen Untersuchungen ließen sich insgesamt vier Fassungen nachweisen. Neben der Erstfassung weisen das Kreuz und die Plastiken Überfassungen von um 1600, 1749 und 1895 auf. Die jüngste Fassung aus dem späten 19. Jahrhundert war so schlecht erhalten, dass auch sie nicht ohne Erneuerung übernommen werden konnte.

Aus denkmalpflegerischer Sicht war die Freilegung oder Rekonstruktion der mittelalterlichen oder der auf ihr basierenden Zweitfassung wünschenswert, weil diese sowohl zeitlich wie auch stilistisch am besten mit der Raumfassung des Domes aus dem frühen 15. Jahrhundert harmoniert.

Während man sich beim Trägerkreuz für die Freilegung und Restaurierung der Erstfassung von 1420 entschied, sind die Figuren mit der zweiten, im späten 15. oder frühen 16. Jahrhundert entstandenen Fassung wiederhergestellt worden. Ihre farbliche Gestaltung entspricht dem vielfach angewandten Kanon, der Maria mit blauen Übergewand darstellt, während Johannes einen roten Mantel trägt. Diese Grundhaltung findet sich bei allen mittelalterlichen Fassungen. Varianten findet man bei der Gestaltung der Untergewänder und auch der die Assistenzfiguren tragenden Konsolen, die im Übrigen als Knospenkapitelle gestaltet wurden und damit eine sehr altertümliche Formgebung erfuhren.

Eine Triumphkreuzgruppe gehörte seit dem hohen Mittelalter zur Ausstattung aller größeren Kirchen und auch für den Schweri-

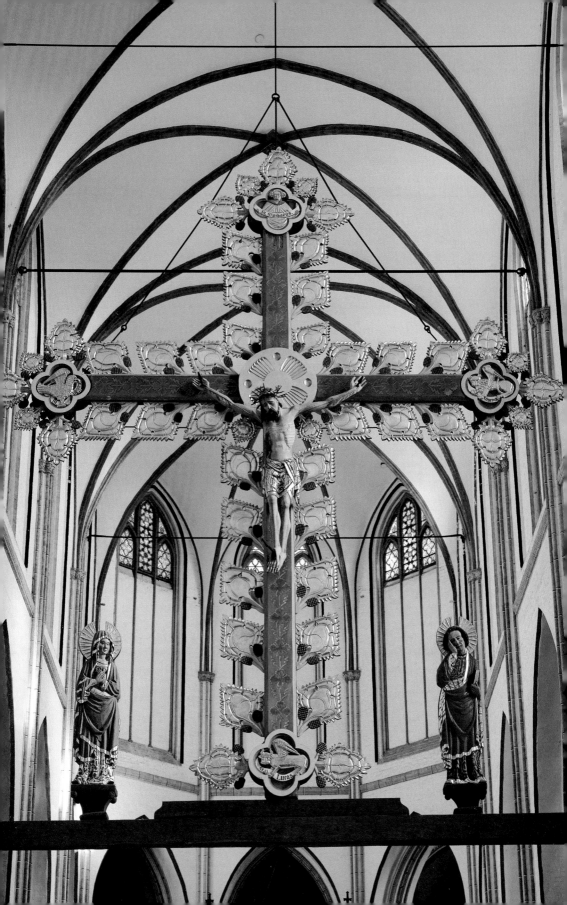

ner Dom ist ihr Vorhandensein belegt. Meist hatte sie ihren Platz unter dem Triumphbogen über dem Lettner oder einer Chorschranke. Das war in der Regel am östlichen Ende der Langhäuser über den Laienaltären oder bei größeren Kirchen im Anschluss an die Vierung. Triumphkreuz deshalb, weil Christus nicht als Gestorbener an einem toten Stück Holz hängt, sondern sich das Kreuz in einen reich beblätterten Lebensbaum verwandelt hat, der so den Triumph Christi über den Tod verdeutlicht. Am häufigsten anzutreffen ist der Typus mit dem großes Kreuz und den beiden Christus am nächsten stehenden Menschen, seiner Mutter Maria und seinem Lieblingsjünger Johannes.

Bedeutungsvoll ist die Farbgebung des großen Kreuzes. Christus hängt an einem Kreuz, dessen grüne Grundfarbe das Leben symbolisiert, ebenso wie das auffällige Rot den Sieg Christi über den Tod verdeutlicht. Am auffälligsten sind die zahlreichen stilisierten und vergoldeten Weinblätter mit den grün gelüsterten Trauben, ein überdeutliches Zeichen für die neu gewonnene Lebenskraft des Kreuzes. Wichtige Bedeutungsträger der mittelalterlichen Bildsprache sind auch die verschiedenen angewandten Legierungen von Blattgold: das hochkarätigste Gold findet sich am Nimbus des Gekreuzigten und bei den Evangelistenreliefs, Gold mit einem hohen Silberanteil bei den Weinblättern, ein lediglich gemalter Goldton ist an den Rändern der Reliefs und den Blattstielen zu sehen. Mit den Symbolen der Evangelisten an den Enden der Kreuzarme wird verdeutlicht, wer die heilbringende Botschaft vom Sieg des Lebens über den Tod verbreitet.

Maria und Johannes stehen als Zeugen des Geschehens unter dem Kreuz. Beide Figuren sind Doppelplastiken, d. h. sie haben zwei Schauseiten und sind sowohl in Richtung Langhaus als auch Chor erlebbar. Die ausdrucksstarke Figur des Gekreuzigten, für die es an der Chorseite keine Entsprechung gibt, ist das eindrucksvollste Bildwerk der Triumphkreuzgruppe, eine Meisterleistung der wohl in Wismar tätigen Werkstatt.

## Kruzifix

Eine wesentlich jüngere Arbeit ist die in der ehemaligen Marienkapelle des südlichen Querschiffes aufgestellte bronzene Gruppe mit dem Kruzifix und der am Fuß des Kreuzes in ihrem Schmerz zusammengesunkenen Maria Magdalena. Die Plastik ist ein Werk des Dresdner Bildhauers Ernst Rietschel (1804 bis 1876) aus dem Jahre 1854 und wurde in der ehemaligen Einsiedelschen Kunstgießerei in Lauchhammer hergestellt. Sie schmückte einst den Altar der 1860 errichteten Kirche in Wolde bei Stavenhagen (Landkreis Demmin). Nach der Entwidmung der nicht mehr genutzten Kirche hat die Gruppe einen neuen Standort im Dom gefunden. Sie steht stilistisch und ikonographisch dem nur wenige Jahre älteren Altarbild von Gaston Lenthe im Hohen Chor nahe.

## Kanzel

Die Kanzel am nordöstlichen Vierungspfeiler ist im Zusammenhang mit der Restaurierung von 1867/69 entstanden und wie die übrigen neuen Ausstattungsteile in neugotischen Formen gehalten. Der von einer hohen, filigran geschnitzten, turmartigen Bekrönung abgeschlossene Schalldeckel wurde leider in den 1950er Jahren stark vereinfacht. Das dunkel gebeizte Holz der Kanzel korrespondiert mit den anderen Einbauten im Chor und Schiff. Am Korb befinden sich von dem Schweriner Holzbildhauer Heinrich Petters geschaffene Figuren aus dem Alten und Neuen Testament (Moses, Jesaja, Johannes der Täufer, Petrus, Johannes der Evangelist und Paulus). Das in diesen Figuren verkörperte Programm vereint die Vorläufer Christi bzw. die wichtigsten Verkünder seiner Lehre.

Von der ersten nachreformatorischen Kanzel, die 1570 als Stiftung von neun Angehörigen des damaligen Domkapitels durch den Baumeister und Bildhauer Johann Baptista Parr geschaffen und von dem Bauherren Burchard Schmidt in Auftrag gegeben wurde,

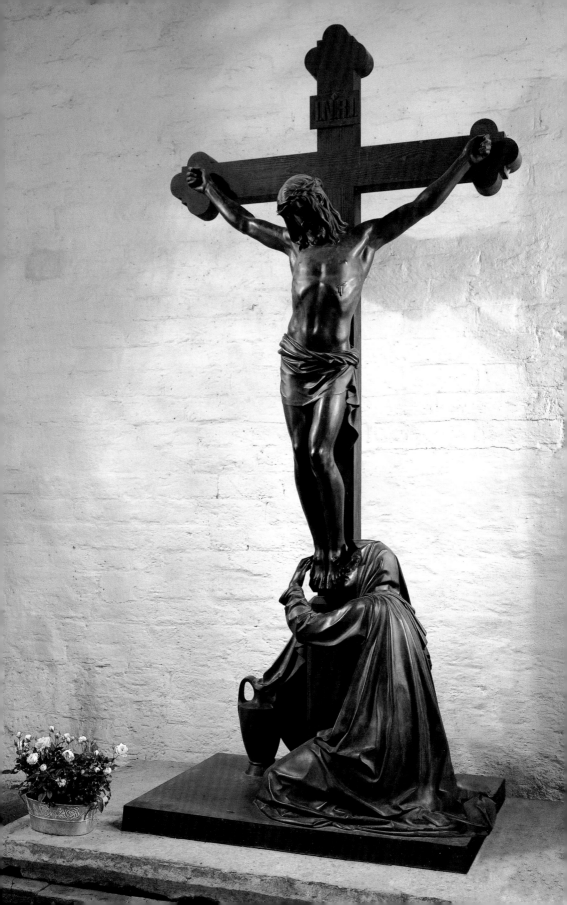

hat sich am zweiten nördlichen Pfeiler des Langhauses lediglich die leicht beschädigte Widmungstafel erhalten. Sie wird von den meisten Besuchern des Domes übersehen, obwohl sie ein reizvolles Kunstwerk aus der Spätrenaissancezeit ist. Auffällig ist ihr Wappenschmuck: Um das zentrale Wappen des Kapitels, den quergeteilten rot-goldenen Schild mit den beiden gekreuzten Bischofsstäben, gruppieren sich die sechs großen Wappen der Domherren Heinrich von der Lühe, Joachim von Wopersnow, Baltzer von Schöneich, Arnd von der Weyhe, Bernd von Dannenberg und Otto von Wackerbardt. Die drei kleineren Wappen von Ludolf von Schack, Richard von Wolde und Georg Hübner befinden sich am oberen Rand der Inschrifttafel. Die Größe der Wappen lässt sicher Rückschlüsse auf die Stellung der Herren innerhalb des Kapitels oder ihren Beitrag für die Errichtung der Kanzel zu. In der Mehrzahl sind es Namen, die in der mecklenburgischen Geschichte der nachmittelalterlichen Zeit häufig genannt werden.

Die von einem Löwen gehaltene Inschrifttafel enthält eine lateinisch abgefasste Widmungsinschrift: DEO OPT MAX TRINO ET VNI DOCENDI PROPAGANDIQVE SALVTIFERI VERBI ERGO CANONICI HVIVS ECCLESIÆ HOC SVGGESTVM SVIS SVMPTIBVS POSVERVNT ANNO MDLXX (Dem Allerhöchsten Dreieinigen Gott und um der einen Lehre willen haben die Kanoniker dieser Kirche diese Kanzel aus ihren Mitteln gestiftet im Jahre 1570). Das als Einfassung dienende reiche ornamentale und figürliche Beschlagwerk, wie es für die norddeutsche Spätrenaissance charakteristisch ist, enthält trotz der erheblichen Beschädigungen eine Fülle von hübschen Details. So spielen die vier geflügelten Genien, von denen die oberen nur sehr fragmentarisch erhalten sind, auf zeitgenössischen Musikinstrumenten (Trommeln, Zither, Fiedel). Im Rollwerk über dem mittleren kleinen Wappen der Tafel hat der Bauherr seine Initialen BS angebracht.

In den selben Pfeiler ist an der Seitenschiffseite eine etwa gleichaltrige Sandsteintafel mit einer in Beschlagwerkformen gehaltenen Rahmung eingelassen, deren lateinischer Text QUI SEMINANT IN LACHRYMIS IN EXVLATIONE METENT. PSAL CXXVI (Die mit Tränen säen, werden mit Freuden ernten) aus dem Psalm 126 eines der bekanntesten Bibelzitate wiedergibt.

## Fünte

Eines der wenigen mittelalterlichen Ausstattungsstücke der Kirche ist der bronzene Taufkessel. Nach ihren stilistischen Merkmalen ist die etwas derbe Arbeit gegen Ende des 14. Jahrhunderts im Wachsausschmelzverfahren vermutlich direkt vor Ort gegossen worden. Der Deckel ging verloren und wurde in jüngerer Zeit durch die heute vorhandene Metallabdeckung ersetzt.

Das achteckige Becken, das für die im Mittelalter übliche Ganztaufe gedacht war, wird von acht gepanzerten, auf einem durchgehenden Bodenring stehenden Ritterfiguren getragen. Jede Seite der Kesselwandung enthält unter einem doppelten Maßwerkbaldachin zwei Figuren. Unter den männlichen und weiblichen Personen sind nur einzelne Figuren eindeutig zu bestimmen. Dazu gehören die gemeinsam in einem Feld stehenden Maria und der Evangelist Johannes als Schutzpatrone des Domes, weiter eine Christusgestalt und Johannes der Täufer. Am oberen Rand des Kessels befindet sich folgende umlaufende lateinische Minuskelinschrift, die durch die auf den Kanten des Beckens bzw. zwischen die Bogenmaßwerke gesetzten Stäbe auf insgesamt 16 Felder aufgeteilt ist: »Vidi aquam egredientem de templo a latere dextro. Aleluia, aleluia et omnes ad quos pervenit aqua« (Ich sah das Wasser hervorgehen von dem Tempel an der rechten Seite. Alleluja, Alleluja, [für] alle, zu denen das Wasser hinkommt). Der Text ist eine Zusammenstellung aus Hesekiel Kapitel 47, Vers 1 und 9 und unterstreicht die heilsame Wirkung des Taufwassers, das nach kirchlichem Verständnis den Menschen in Christus neu macht. Außer dem Text enthalten die Felder weitere Figürchen, unter

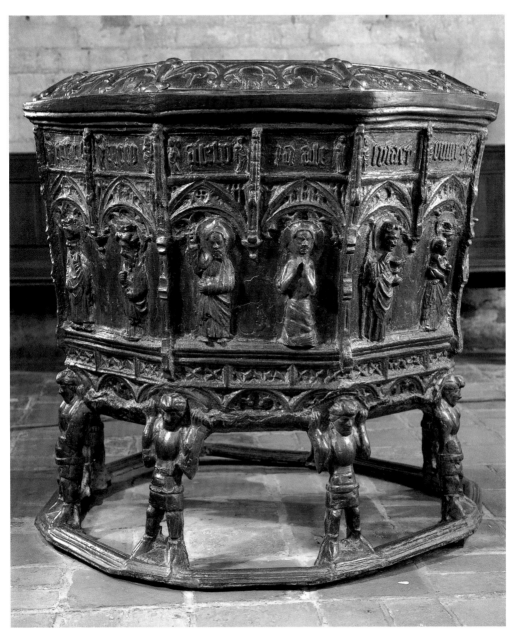

Fünte

denen sich anhand der Attribute einzelne Apostel erkennen lassen.

Unter den in Norddeutschland auch Fünten (von lat. *fons*, Quelle) genannten Taufbecken sind neben einer größeren Zahl steinerner Bei- spiele als Kostbarkeiten auch ein Dutzend er- zener Taufen erhalten geblieben. Sie entstam- men, von Ausnahmen abgesehen, zumeist dem 13. und 14. Jahrhundert und wurden wahr- scheinlich von Glockengießern hergestellt.

## Orgel

An einer Kathedrale nahm die Kirchenmusik naturgemäß einen hohen Stellenwert ein. Schon Mitte des 13. Jahrhunderts wird der Kantor erwähnt, einhundert Jahre später der Organist, was das Vorhandensein einer Orgel voraussetzt. Wer die mittelalterlichen Orgeln im Dom gebaut hat und wie sie beschaffen waren, wissen wir nicht. Genauer fassbar ist erst die große dreimanualige Orgel, die 1560 der aus Antwerpen stammende Antonius Mors errichtete und die mit vielfachen Umbauten und Reparaturen ihren Dienst bis 1790 tat. 1790 begann der aus Lüneburg stammende Johann Georg Stein einen Neubau, den nach seinem Tod 1793 der Berliner Orgelbauer Friedrich Marx vollendete. Sie war bereits um die Mitte des 19. Jahrhunderts so verschlissen, dass 1868 ein Vertrag über einen Neubau mit dem Weißenfelser Orgelbauer Friedrich Ladegast (1818–1905) abgeschlossen wurde, der durch seine Orgeln im Dom zu Merseburg, in der Leipziger Nikolaikirche und im Konzert-

Ladegast-Orgel, Spieltisch

saal der »Gesellschaft der Musikfreunde« in Wien weithin bekannt war. Das Instrument wurde am 3. September 1871 geweiht.

Die in der spätromantischen Ära entstandene Orgel in dem nach einem Entwurf von Theodor Krüger angefertigten neugotischen Gehäuse auf der neu errichteten Empore vor dem Ausgang in den Turm ist ein gewaltiges Werk mit 84 klingenden Registern in vier Manualen und Pedal. Sie bietet klanglich eine überwältigende Fülle von Ausdrucksmöglichkeiten in allen Schattierungen vom zartesten Piano bis zum gewaltigen, den gesamten Bau erzittern lassenden Fortissimo. Interessant sind auch die technischen Parameter, denn Ladegast verwendete bei der mechanischen Traktur drei Ladentypen (Schleifladen, Ventilladen und eine Kegellade) und für die Registersteuerung so genannte »Barkerhebel«. Insgesamt 5235 Pfeifen sind im und hinter dem Prospekt vorhanden. Ladegasts außerordentliche handwerkliche Qualität und die Verarbeitung besten Materials ließ die Orgel über einhundert Jahre ohne größere Reparaturen überstehen, und glücklicherweise blieben auch Eingriffe, wie sie an zahlreichen Instrumenten unter dem Eindruck zeitbedingter Musikauffassungen erfolgten, hier aus Respekt vor der einmaligen Leistung Ladegasts aus. Die Orgel erhielt sich so weitgehend original. 1917 hatte man allerdings die Zinnpfeifen des Prospektes für die Kriegswirtschaft abliefern müssen. Zu den Befürwortern einer Erhaltung ohne irgendwelche Veränderungen gehörte auch der so genannte »Urwalddoktor« und namhafte Bachinterpret Albert Schweitzer, der sich 1956 brieflich zur Frage eines Umbaues äußerte und auf die technische Gediegenheit und vorzügliche Intonation der Ladegast-Orgeln hinwies und vor der damals erwogenen Umgestaltung warnte.

In den 1960er Jahren wurde aber als Folge von natürlichen Verschleißerscheinungen und der Schäden, die von baulichen Mängeln am Dach und den Fenstern herrührten, eine Restaurierung notwendig. Nach umfangreichen Vorarbeiten wurde sie von 1982–88 durch die Potsdamer Firma Schuke-Orgelbau durch-

geführt. Dabei wurde der hohen denkmalpflegerischen Bedeutung durch einen sensiblen Umgang mit der Originalsubstanz Rechnung getragen. Das Schweriner Werk zählt somit auch weiterhin zu den bedeutendsten Schöpfungen der deutschen Orgelbaukunst des späten 19. Jahrhunderts.

## Grabplatten

Die bedeutendsten Grabdenkmäler des Domes sind die beiden heute an der nördlichen Querhauswand aufgestellten Doppelgrabplatten für je zwei Bischöfe aus der Familie von Bülow. Die aus Messingtafeln zusammengefügten Platten lagen bis 1846 vor dem Altar im Hohen Chor und wurden damals aus konservatorischen Gründen aufgenommen. Zunächst in der südöstlichen Chorumgangskapelle aufgestellt, sind sie später an ihren heutigen Platz gelangt. Die gegossenen und anschließend gravierten Platten stammen aus dem niederrheinisch-flandrischen Kunstkreis. Im 14. Jahrhundert hatten sich in Brügge, Mecheln, Gent, Lüttich und Tournai leistungsfähige Werkstätten herausgebildet, in denen Technik und Gestaltung zu höchster Vollkommenheit reiften.

Beide Platten weisen trotz des zeitlichen Abstandes ihrer Entstehung von etwa zwei Jahrzehnten zahlreiche Gemeinsamkeiten auf. Die verstorbenen Bischöfe sind in reiche Pontifikalgewänder gehüllt, umgeben von einer gotischen Rahmenarchitektur mit zahlreichen figürlichen Darstellungen und umlaufenden Inschriften. Evangelisten, alttestamentliche Könige und Propheten bevölkern das Umfeld und illustrieren so die göttliche Sphäre, in die die Verstorbenen aufgenommen wurden. Über den Köpfen ist dargestellt, wie Gottvater ihre von Engeln geleiteten Seelen in Empfang nimmt. Trotz der hohen künstlerischen Qualität sind die Wiedergaben beider Männer keine Porträts, sondern symbolhafte Abbilder dieser Standespersonen.

Bei genauer Betrachtung werden aber auch deutliche Unterschiede sichtbar. Die kleinere

Grabplatte für Ludolf und Heinrich von Bülow, Gesamtansicht

Platte (3,10 × 1,80 m) für Ludolf († 1339) und Heinrich von Bülow († 1347) ist die ältere, denn hier wurden für die am äußeren Rand verlaufende Umschrift noch gotische Majuskeln verwandt. Bei den Hauptfiguren fällt auf, dass beide Bischöfe als lebende Personen mit geöffneten Augen und mit der zum Segensgestus erhobenen rechten Hand wiedergegeben sind. Auf der größeren Platte (4,00 × 1,94 m) für Gottfried († 1314) und Friedrich von Bülow († 1375) schlängelt sich ein wellenförmig verlaufendes Inschriftenband am Randbereich der Platte entlang, das die jüngeren gotischen Minuskeln aufweist. Offensichtlich hat sich hier auch der Realismus in der Darstellung so weit durchgesetzt, dass die beiden Bischöfe als Verstorbene mit gefalteten Händen auf den von Engeln gehaltenen Kissen dargestellt sind. Auf dieser Platte sind im unte-

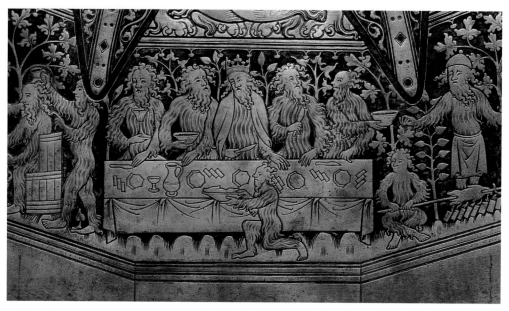

Grabplatte für Gottfried und Friedrich von Bülow, Detail (Gelage)

ren Bereich zwei auf antike Vorbilder zurück-
gehende Genreszenen dargestellt, die das von
den heiligmäßig gestorbenen Bischöfen über-
wundene weltliche Leben symbolisieren sol-
len: ein Trinkgelage von »wilden Männern«
(links) und ein Frauenraub (rechts). Die Rah-
menleiste bevölkern Propheten und Könige
mit altertümlichen Musikinstrumenten als ein
Orchester, das zum Lobe Gottes und der hier
Bestatteten spielt.

Im Chor befand sich ursprünglich noch
eine weitere Grabplatte mit einer Messing-
auflage, vermutlich über dem Grab des Bi-
schofs Gottfried I. von Bülow. Sie war nach
dem Inventar von 1552 mit einem metallenen
Halbrelief des Verstorbenen verziert. Die
Kalksteinplatte mit den Vertiefungen für die
Metallauflage hat sich erhalten, die Figur war
schon 1664 nicht mehr vorhanden. Vermut-
lich wurde sie im Dreißigjährigen Krieg zur
Beute marodierender Soldaten.

Erhalten hat sich dagegen eine weitere Me-
talltafel. Es handelt sich um ein Epitaph für
Herzogin Helena († 1524), geborene Pfalzgrä-
fin bei Rhein, die zweite Gemahlin Herzog

Heinrich des Friedfertigen. Ihr Gemahl be-
stellte es bei dem berühmten Nürnberger
Rotgießer Peter Vischer d. Ä. Vermutlich ist
es unmittelbar vor dessen Tod im Jahre 1529
vollendet worden. Angebracht war die Tafel
ursprünglich in der Hl.-Blut-Kapelle, sie
wurde erst bei deren Umgestaltung ab 1842 an
den heutigen Platz an einem Pfeiler im südöst-
lichen Chorumgangsbereich versetzt.

Die aus mehreren Teilstücken zusammen-
gefügte Tafel wird beherrscht durch das kom-
binierte, von einer reichen Helmzier bekrönte
mecklenburgisch-pfälzische Wappen, das von
dem pfälzischen Löwen und dem mecklenbur-
gischen Greifen gehalten wird. Den Randbe-
reich füllen die Wappen der elterlichen Li-
nien, eingebettet in reiche Akanthusblattorna-
mentik. Zwei mit lateinischen und deutschen
Texten gefüllte Tafeln am oberen und unteren
Rand rühmen die Vorzüge dieser jung verstor-
benen Fürstin. Das kleine Epitaph ist ein
Zeugnis für die hohe künstlerische Meister-
schaft der Vischerschen Werkstatt und das
früheste Beispiel für ein Werk der Renais-
sancekunst in Mecklenburg.

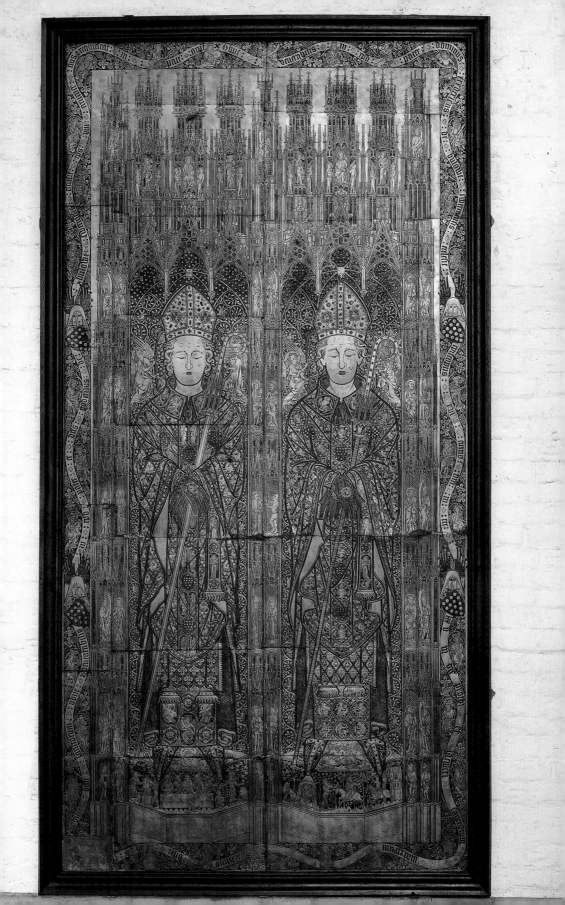

Epitaph für Herzogin Helena

Etwa um 1560 entstanden im Auftrag Herzog Johann Albrecht I. die vier hölzernen Wappenepitaphien, die heute an den östlichen Pfeilern des Binnenchores angebracht sind. Sie erinnern an vier zwischen 1547 und 1552 verstorbene männliche Angehörige des herzoglichen Hauses. Unter den reich geschnitzten Wappen befinden sich ornamental gerahmte Inschrifttafeln und als Halter figürliche Reliefs eines Engels, Bären, Adlers und einer Ritterrüstung. Die Epitaphien waren offensichtlich auch das direkte Vorbild für zwei ähnlich gestaltete Werke aus dem Jahre 1898 in der südöstlichen Chorumgangskapelle, gesetzt für Johann Albrecht I. († 1576) und den 1897 als Marineoffizier in der Elbemündung verunglückten Herzog Friedrich Wilhelm.

Ein hervorragendes Beispiel der niederländisch geprägten bildenden Kunst des ausgehenden 16. Jahrhunderts in Mecklenburg ist das Freigrabmal für Herzog Christoph von Mecklenburg († 1592) und seine Gemahlin Elisabeth von Schweden († 1597) in der nordwestlichen Chorumgangskapelle. Das Grabmal gab Elisabeth, die hier nicht beigesetzt wurde, weil sie überraschend während eines Aufenthaltes in ihrer Heimat starb, bei Robert Coppens in Auftrag. Der aus Mecheln stammende Bildhauer war zu dieser Zeit in Lübeck ansässig und schuf mit dem 1595 vollendeten Grabmal ein Werk, das durch den Realismus der Figuren des herzoglichen Paares ebenso besticht wie durch die feingliedrige und kunstvolle Ausbildung der Reliefs. Das Grabmal erhebt sich über dem erhöht liegenden Fußbodenniveau mit alten Bodenfliesen aus dem ausgehenden 16. Jahrhundert als ein mehrstufiger Aufbau mit der aus dunkel eingefärbtem Sandstein bestehenden und mit Alabasterreliefs geschmückte Tumba. Auf ihr liegt eine von vier Karyatiden getragene Platte, auf der vor einem mit Spes (Hoffnung) und Fides (Glaube) verzierten Betpult die lebensgroßen marmornen Figuren des herzoglichen Paares knien. Kleine Genien an den Ecken der Platte weisen ebenso wie die Stützfiguren durch ihre Attribute auf den Tod und die Vergänglichkeit des menschlichen Lebens hin. Das Thema

Grabmal für Herzog Christoph und seine Gemahlin, Relief an der Tumba (Jonas und der Walfisch)

greifen auch die vier Reliefs an den Schmalseiten und der Vorderfront der Tumba auf. Sie erinnern mit dem Sündenfall Adams und Evas, dem Gleichnis der Errettung Jonas' aus dem Bauch des Walfischs, der Grablegung und der Auferstehung Christi an Heilswahrheiten des christlichen Glaubens. Dem Betrachter entzogen sind die beiden rückseitigen Tafeln mit ihren Wappen und Inschriften. Die Kapelle war insgesamt als Memorialraum für das herzogliche Ehepaar gestaltet, das lassen die Reste der farbigen Scheiben vermuten, die sich im Fenster über dem Grabmal erhalten haben.

Das Epitaph für Ingeborg von Parkentin († 1615) im nördlichen Chorseitenschiff ist in Stil und Ikonographie einer damals bereits zur Tradition gewordenen Darstellung verpflichtet. Die in Spätrenaissanceformen gehaltene Bildhauerarbeit enthält in dem von Säulen gerahmten Mittelfeld eine Reliefdarstellung der Verstorbenen inmitten ihrer Familie. Die Personen knien vor dem freiplastisch wiedergegebenen Kruzifix. Allegorische Motive und die Wappen der Familien von Parkentin und Halberstadt umgeben das Mittelfeld, das von einem Relief Johannes des Täufers bekrönt wird. Zuoberst thront als freiplastische Gruppe eine Caritas. Der Schöpfer des Bildwerks, von der Kunstgeschichte mit dem Hilfsnamen »Caritas-Meister« belegt, gehört in das Umfeld des in Ratzeburg tätigen Bildhauers Gebhardt Tietge, der zum Kreis der Schüler des Hamburger Bildhauers Ludwig Münstermann gerechnet wird.

Bei der Anlage der großherzoglichen Grablege in der ehemaligen Hl.-Blut-Kapelle wurden die dort beigesetzten Angehörigen des herzoglichen Hauses aus dem 16. und 17. Jahrhundert in ein Gewölbe unter der südwestlichen Chorumgangskapelle umgebettet. Schon 1802 hatte Herzog Friedrich Franz I. für seine Vorfahren mehrere Gedenktafeln anbringen und eine marmorne Urne in Empireformen aufstellen lassen, die nach 1842 mit umgesetzt wurden.

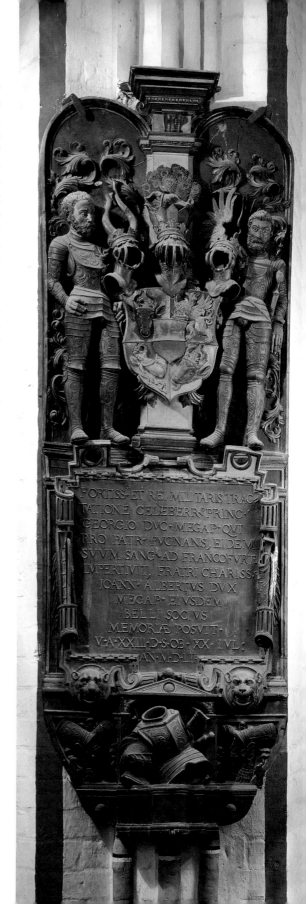

Epitaph für Herzog Georg, Gesamtansicht

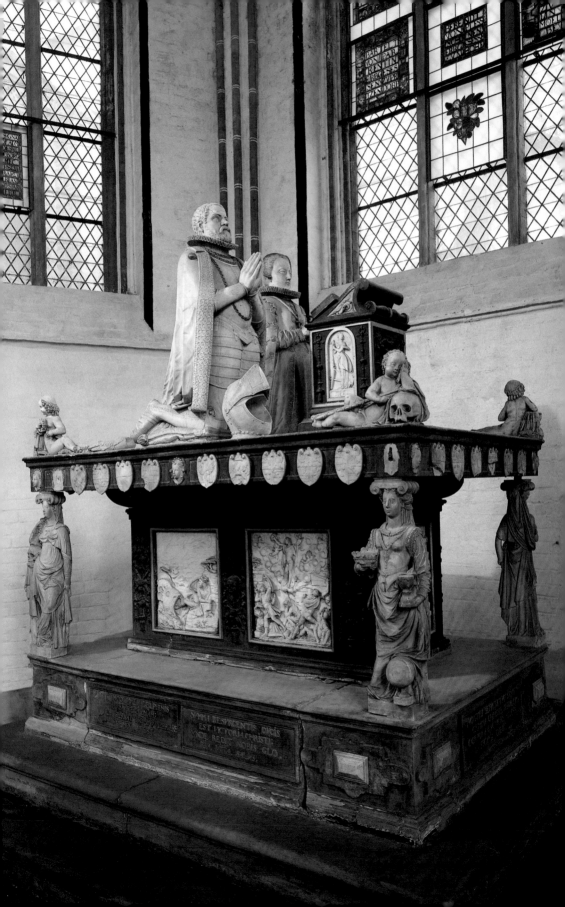

## Grabsteine

Bis 1803 durften im Dom Begräbnisse stattfinden. Waren im Mittelalter nur Beisetzungen bevorzugter Personen wie Geistlicher oder fürstlicher Stifter gestattet, so änderte sich diese Praxis nach der Reformation. Seitdem konnten auch Adelige oder Bürgerliche einen Platz im Dom erwerben, vorausgesetzt, ihre finanziellen Verhältnisse ließen dies zu. Das hatte zur Folge, dass zeitweise der gesamte Innenraum des Domes, aber auch die Kreuzgänge und der Hof für Bestattungen genutzt wurden. So zählte man in der Mitte des 17. Jahrhunderts allein im Quer- und Langhaus der Kirche mehr als 250 Grabstellen.

Im Vergleich zu den in dieser Beziehung ungewöhnlich reich ausgestatteten hansestädtischen Kirchen an der Ostseeküste blieben im Dom nur wenige und relativ bescheidene Grabplatten erhalten. Die zumeist aus gotländischem Kalkstein gefertigten Steine wurden bei der großen Restaurierung 1867/68 aufgenommen und vor den Wänden aufgestellt. Ein qualitätvoller mittelalterlicher Stein ist die Grabplatte für Bischof Rudolf I. († 1262), die um 1300 im Auftrag eines seiner Nachfolger geschaffen wurde. Sie zeigt den Verstorbenen in einer etwa lebensgroßen eingeritzten Darstellung, angetan mit den Pontifikalgewändern, die Rechte zum Segensgestus erhoben, in der Linken den Bischofsstab. Von der Platte für den bedeutenden spätmittelalterlichen Bischof Conrad Loste († 1503) hat sich leider nur der obere Teil erhalten.

Die nachmittelalterlichen Platten adeliger oder bürgerlicher Personen, z.T. auch von Ehepaaren, zeigen oft figürliche Darstellungen, häufig Wappen und fast immer Inschriften mit Bibelzitaten oder Texte zu den Lebensumständen der Bestatteten. Ein schönes Stück ist die Reliefplatte des Ehepaares Havemann von 1658 mit den Verstorbenen unter einer Rundbogenarkade. Da die großen Platten auch einen beträchtlichen materiellen Wert repräsentierten, wurden sie nicht selten mehrfach verwendet.

## Gemälde

Im Dom befinden sich etwa ein Dutzend Gemälde unterschiedlichster Thematik und Entstehung. Unter ihnen sind mehrere Porträts von hier in der Vergangenheit tätigen Geistlichen, so in der Nähe des Marktportals in einem reich geschnitzten zeitgenössischen Rahmen ein Bild des Superintendenten Lucas Olthoff († 1686), im südlichen Chorseitenschiff das Porträt des Pastors Georg Westphal († 1728) und unweit davon ein Porträt des Schulrektors Joachim Bannehr († 1659). Gegenüber dem Kanzelaufgang hängt ein Bild Martin Luthers aus dem Jahr 1648.

Als Zeitzeugnis verdient das mehrfigurige, künstlerisch allerdings nur mittelmäßige Gemälde Aufmerksamkeit, das im nördlichen Chorseitenschiff an der Rückwand des neugotischen Chorgestühls befestigt ist. Es zeigt Christus als lichtumflossene Gestalt, umgeben von sechs Männern. Es wird als Darstellung des Jüngsten Gerichtes gedeutet. Christus wendet sich offensichtlich dem etwas abseits stehenden Arbeiter zu und drängt die Vertreter der etablierten Gesellschaft beiseite, die in den Gestalten von Priester, Ritter, Landwirt, Ratsherr und König verkörpert sind. Das Bild von 1936 hat kurze Zeit als Altarbild gedient. Geschaffen hat es der aus einem alten schwedisch-schottischen Adelsgeschlecht stammende, unweit von Riga geborene Maler Nils Graf Stenbock-Fermor (1904–69). Insbesondere die Darstellung mehrerer damals in der Stadt wirkender Pastoren erzeugte seinerzeit Spannungen in der Domgemeinde. Daraufhin wurde das Bild vom Altar entfernt. Unweit davon hängt ein Gemälde des kreuztragenden Christus, das im Jahre 1896 der wenig bekannte Ernst Hader malte.

Im südlichen Chorseitenschiff befindet sich ein Bild des Jesusjüngers Judas von Rudolph Gahlbeck (1895–1972). Der vielseitig künstlerisch begabte Schweriner Lehrer, der sich auch als Maler, Komponist und Dichter einen Namen gemacht hat, versucht in dem Porträt, das Zwiespältige und Geheimnisvolle dieser biblischen Gestalt auszudrücken.

## Kronleuchter

Zu der historischen Ausstattung des Domes gehören auch die beiden barocken, jeweils achtzehnarmigen Kronleuchter aus Messing, die in den Jahren 1616 bzw. 1641 von den Familien Wackerbardt bzw. Emme gestiftet wurden und die heute im nördlichen bzw. im südlichen Querhaus hängen. Beide Stücke sind Zeugnisse für die hohe künstlerische und handwerkliche Meisterschaft der norddeutschen Gelbgießer. In der Gestaltung sind sie sich ähnlich: an einem Balusterschaft sind in zwei Etagen die aus jeweils neun Armen bestehenden Lichtkränze geordnet. Oben schließt den Schaft ein doppelköpfiger Reichsadler, unten eine Kugel mit dem daran befestigten Zugring ab. An dieser historischen Form orientieren sich auch die als Ergänzung im 19. Jahrhundert angeschafften übrigen Leuchter und Wandarme.

## Vasa sacra

Vom zweifellos reichen Bestand der Domkirche an mittelalterlichem Kirchengerät hat sich nichts erhalten. Die heute in Gebrauch befindlichen vasa sacra stammen aus dem 19. Jahrhundert. 1801 stiftete Herzog Friedrich Franz I. einen Kelch und eine Weinkanne in klassizistischen Formen, das übrige sind neugotische Stücke aus der Mitte oder zweiten Hälfte des 19. Jahrhunderts.

## Glocken

Für die meisten Besucher unsichtbar bleiben die im oberen Bereich des Turmes hängenden fünf Glocken des Domes. Drei von ihnen, darunter die mit einem Gewicht von 4,8 t größte Glocke des Geläutes, wurden im März und April 1991 in der Gießerei Metz in Karlsruhe

Kronleuchter
(Familie Wackerbardt)

gegossen. Den bildlichen Schmuck schufen der Bildhauer und Kunstmaler Peter Valentin Feuerstein und sein Sohn Christoph aus dem badischen Neckarsteinach. Die große b-Glocke verkündet als Botschaft: MISERICORDIA DEI TOTI MUNDO (Die Barmherzigkeit Gottes der ganzen Welt). Die mittelgroße es-Glocke trägt den alten, oft anzutreffenden Glockenspruch: O DEUS REX GLORIAE VENI CUM PACE (Oh Gott, König der Herrlichkeit, komme mit Frieden). Die kleinste der neuen Glocken mit dem Ton g verkündet: UBI AUTEM SPIRITUS DOMINI : IBI LIBERTAS (Wo aber Gottes Geist weht, dort ist Freiheit).

Fast alle ihrer Vorgängerinnen, die im Laufe der Zeit auf den Turm gezogen wurden und die Schweriner zu den Gottesdiensten riefen, ihre Gebete begleiteten sowie Freud und Leid verkündeten, sind durch kriegerische Ereignisse oder Unglücke zugrunde gegangen. 1917 mussten zwei, 1944 drei der Glocken abgeliefert werden. Lediglich zwei mittelalterliche Glocken überstanden die Zeitläufe. Die ältere entstand 1363, die jüngere mit Darstellungen der Maria und eines Geistlichen im Jahre 1470. Ihre lateinische Inschrift lautet: Ave regina celorum mater regis angeloru(m) o Maria An(n)o dni m cccc lxx (Gegrüßest seist Du Königin der Himmel, Mutter des Königs der Engel, oh Maria. Im Jahre des Herrn 1470).

## Nageltür

Wer von einer Turmbesteigung in den Dom zurückkehrt, muss vor dem Eintritt ins Kirchenschiff noch einmal das innere Hauptportal passieren, dessen große zweiflügelige Tür an der Seite zur Turmvorhalle durch zahlreiche geschmiedete Ziernägel strukturiert ist. Bei genauerem Hinsehen entdeckt man die Jahresangaben 1914 und 1918 und die Anfangszeilen des bekannten Luther-Liedes »Ein feste Burg ist unser Gott«.

Die Erklärung dieses Dekors liefert die Entstehungszeit. Die Benagelung der aus der Bauzeit des neuen Turmes stammenden Tür

Inneres Westportal, Nageltür

entstand während des Ersten Weltkrieges. Den Entwurf für die Gestaltung schuf der Schweriner Baumeister Otto Glatz. Meist wurden eiserne Kreuze, seltener dagegen Türen benagelt, um Spenden aus der Bevölkerung zu sammeln. Dabei appellierte man an den Patriotismus des Volkes und wollte wohl auch an die Tradition der Befreiungskriege anknüpfen, als man »Gold für Eisen« gab. Erst später wurde den meisten bewusst, dass der Ersten Weltkrieg so ungerecht war wie jede andere mit Waffen ausgetragene Auseinandersetzung und dass es aus christlicher Sicht überhaupt keine Rechtfertigung für einen Krieg geben kann. Auch der sich kämpferisch gebende, aber für eine andere Situation gedachte lutherische Choral taugt hier nicht als »Begleitmusik«. So wird die Nageltür des Schweriner Domes zu einem Zeitzeugnis, das auch den heutigen Betrachter für die Problematik von Krieg und Frieden sensibilisieren kann.

# Weiterführende Literatur

Lisch, G.C. Friedrich: Der Dom zu Schwerin. In: Jahrbücher des Vereins für meklenburgische Geschichte und Alterthumskunde, Sechsunddreißigster Jahrgang, Schwerin 1871, S. 147–203.

Demmler, Georg Adolph: Der Dom zu Schwerin in seinem unbestreitbaren Recht auf einen in Größe und Baustyl ihm würdigen Thurm, Schwerin 1883.

Quade, G(ustav): Der Dom zu Schwerin. Festschrift zur Erbauung des neuen Thurms, Schwerin 1891.

Schlie, Friedrich: Die Kunst- und Geschichts-Denkmäler des Großherzogthums Mecklenburg-Schwerin, Bd. II, Schwerin 1899 (2), S. 536–575.

Jesse, Wilhelm: Geschichte der Stadt Schwerin, Schwerin 1913/1920.

Dettmann, Gerd: Neues vom alten Schweriner Kunsthandwerk. – Wer schuf das Epitaph der Ingeborg von Parkentin im Dom? In: Mecklenburgische Zeitung, 24. Oktober 1936, Nr. 250.

Lorenz, Adolf Friedrich: Der Dom zu Schwerin, Berlin 1954; 2. Aufl., bearb. von Gerd Baier, Berlin 1966. (= Das Christliche Denkmal, Heft 9)

Baier, Gerd: Die mittelalterliche Wand- und Gewölbemalerei in Mecklenburg, Phil. Diss. Leipzig 1958.

Ders.: Die Ausmalung der Mariä Himmelfahrtskapelle im Dom zu Schwerin. In: Mitteilungen des Instituts für Denkmalpflege – Arbeitsstelle Schwerin – an die ehrenamtlichen Vertrauensleute der Bezirke Rostock, Schwerin, Neubrandenburg, Nr. 14, 1962, S. 17–27.

Ders.: Die Ostseeküste und ihr Hinterland. In: Mittelalterliche Wandmalerei in der DDR. Herausgegeben von Heinrich L. Nickel, Leipzig 1979, S. 104–153 und 283/284.

Träger, Josef: Die Bischöfe des mittelalterlichen Bistums Schwerin, Leipzig 1981.

Baier, Gerd: Anmerkungen und Mitteilungen zur Vorgeschichte des neuen Schweriner Domturmes in der ersten Hälfte des 19. Jahrhunderts. In: Mitteilungen des Instituts für Denkmalpflege – Arbeitsstelle Schwerin – an die ehrenamtlichen Vertrauensleute der Bezirke Rostock, Schwerin, Neubrandenburg, Nr. 30, 1985, S. 642–647.

Ders.: Der Schweriner Dom und die Rekonstruktion der spätgotischen Architekturfassung seines Innenraumes. In: Mittelalterliche Backsteinarchitektur und bildende Kunst im Ostseeraum, Greifswald 1987, S. 136–141. (= Wissenschaftliche Beiträge der Ernst-Moritz-Arndt-Universität Greifswald, Sektion Germanistik, Kunst- und Musikwissenschaft)

Busch, Hermann J. u. a.: Wiedereinweihung der Ladegast-Orgel im Dom zu Schwerin, o. J. (1988).

Baier, Gerd: Der Dom zu Schwerin, Regensburg 1994. (= Große Kunstführer, Bd. 188)

Hermanns, Ulrich: Mittelalterliche Stadtkirchen Mecklenburgs. Denkmalpflege und Bauwesen im 19. Jahrhundert in Mecklenburg und Vorpommern, Schwerin 1996. (= Beiträge zur Architekturgeschichte und Denkmalpflege in Mecklenburg und Vorpommern, Band 2)

Kahl, Hans-Dietrich: Die Anfänge Schwerins. In: Mecklenburgische Jahrbücher, 113. Jahrgang 1998, S. 5–123.

Dehio, Georg: Handbuch der Deutschen Kunstdenkmäler – Mecklenburg-Vorpommern, München/Berlin 2000, S. 525–534.

Lüth, Friedrich, Roepcke, Andreas u. Zander, Dieter (Hrsg.): G.C. Friedrich Lisch (1801–1883) – Ein großer Gelehrter aus Mecklenburg. Beiträge zum internationalen Symposium 22.–24. April 2001 in Schwerin, Lübstorf 2003. (= Beiträge zur Ur- und Frühgeschichte Mecklenburg-Vorpommerns, Band 42) Darin: Ende, Horst: Friedrich Lisch als Denkmalpfleger, S. 113–128 und Handorf, Dirk: Kloster, Dom und Schloß – Zu ausgewählten Restaurierungen von Friedrich Lisch, S. 129–144.

Hegner, Kristina: Die Altarstiftungen des Bischofs Conrad Loste und ein rätselhaftes Bildwerk im Staatlichen Museum Schwerin. In: Jahrbücher des Vereins für mecklenburgische Geschichte und Altertumskunde, Bd. 119, 2004, S. 63–85.